此书献给热爱设计专业的同学们

高等艺术设计课程改革实验丛书  叶苹 著

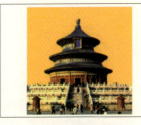   

中国建筑工业出版社

# 展现的艺术
## 展示原理教程
## （第二版）
*The Art of Show*

图书在版编目（CIP）数据

展现的艺术　展示原理教程/叶苹著. —2版. —北京：中国建筑工业出版社，2009
（高等艺术设计课程改革实验丛书）
ISBN 978-7-112-11497-9

Ⅰ.展… Ⅱ.叶… Ⅲ.造型设计—高等学校—教学参考资料　Ⅳ.J06

中国版本图书馆CIP数据核字（2008）第188243号

责任编辑：陈小力　李东禧
责任设计：崔兰萍
责任校对：陈　波　王雪竹

高等艺术设计课程改革实验丛书
**展现的艺术　展示原理教程**
（第二版）
叶 苹 著
\*
中国建筑工业出版社出版、发行（北京西郊百万庄）
各地新华书店、建筑书店经销
北京凌奇印刷有限责任公司印刷
\*
开本：889×1194毫米　1/20　印张：6⅗　字数：190千字
2010年1月第二版　2010年1月第四次印刷
定价：**42.00**元
ISBN 978-7-112-11497-9
　　（18750）

版权所有　翻印必究
如有印装质量问题，可寄本社退换
（邮政编码 100037）

# 代 序

近几年来，我国艺术设计的教材出版迈入了一个前所未有的"高产期"，引发了业界不少担忧。笔者认为，这是我国艺术设计教育近30年来发展的一个必然趋势，是艺术设计教学改革不断向成熟期发展和转变的一个特殊阶段。

艺术设计教育与许多理工学科教育有很大的差异性，这主要源于艺术设计专业知识、能力结构的交叉性与整合性，以及艺术设计认知规律的感性化、个性化等特征，这些体现在教材编写和使用上自然呈现出多元性和选择性的特点。当然，在这个特殊时期，我们一方面要大力支持一线教师勇于探索、不断创新的实践活动和教学成果的教材转化，鼓励他们编写和出版更多具有示范性的教材；另一方面要克服"急功近利"心态和"大而全"的面子工程给教材建设带来的不良影响，齐心协力，推动我国艺术设计教育朝着更加健康、成熟的方向发展。

5年前，《高等艺术设计课程改革实验丛书》推出期间，中国艺术设计教育改革正处在从宏观层面向纵深领域发展的阶段，丛书的出版对时下课程改革的实践和教材编写产生了积极的影响。此批丛书既有新增图书，也有在过去已发行的丛书中挑选出关注度较高、反映较好的经过修改和充实再版推出的几册，但愿能同5年前推出的那样得到大家的认可。

在这批新版丛书推出的过程中，我为中国建筑工业出版社多年来对艺术设计教育的大力支持而感慨，编辑们的敬业精神而感动，真诚地感谢他们对艺术设计教育事业所作出的贡献。

<p style="text-align:right">江南大学设计学院 教授 叶苹<br>2008年8月于青山湾</p>

# 再版前言

本书出版已有6年，经过这几年的教学实践的反馈，有两个特点在再版中应当坚持：

一是，强调通识性和原理性教学，拓宽教材的适应面。这些年，我国的展示设计教育发展很快，尤其在2007年展示相关专业被列入本科专业目录后，不少院校先后设置了独立的展示专业或方向，这标志着展示设计教育向更加科学和完整的专业教育体系发展，但是，长期困扰教材方面的一些问题并未得到有效的解决。一些过于宽泛（如"展示设计教程"）和过于专业（如"博览会设计"）的教科书，对于大多数还没有开设专业、只作为一门课程来上的显然不适应。同时，对于独立的专业教学，目前还没有系统编写的本课教材，而这些过于"宽泛"或过于"专业"的教材，不是由于内容重复，就是教材之间缺少关联性，也不太适合。本书以"展现"、"空间"、"道具"和"方式"等四个展示设计的共通性原理为内容架构。强调通识性、原理性和基础性的教学目标，即可作为单门课教学的主体蓝本，也可用于系统的独立专业教学的基础课程教学，为专业的深入学习打下基础。

二是，突出课题教学，强化过程教学的作用。本书与常见教材的编写方式不同，即没有冗长的理论阐述，也没有过详的案例分析，而是采用"口语点化"的知识点的描述，以及通过课题练习的过程来理解和把握关键的知识点与原理，这不仅有利于激发学生自主学习的极积性，也有利于发挥教师自身的创造性教学。为此，这次再版主要是加大了课题设计的示范性案例。

总之，保持以上两个特点不仅体现了本书的特色，也是为广大师生多提供了一本可选择的教学用书。

叶苹

2009年9月 于松江

# 目　录

代序

前言

**第一讲　话起天坛/展现原理** ……………………………………………… 002

1　话起天坛/展现行为 ……………………………………………………… 002

2　事件与围观/展现的形成 ………………………………………………… 004

3　古老摊市/朴素的商业展示 ……………………………………………… 006

4　三尺手卷/打开的艺术 …………………………………………………… 008

5　大地红伞/广义的展现 …………………………………………………… 010

　　课题练习 ……………………………………………………………… 012

**第二讲　老子与器/空间原理** ……………………………………………… 020

1　老子与器/辩证空间 ……………………………………………………… 020

2　情侣的雨伞/积极空间与消极空间 ……………………………………… 021

3　容器和蜂巢/功能空间与结构空间 ……………………………………… 022

4　步移景异/四维空间 ……………………………………………………… 025

| 5 | 旗动心动/心理空间 | 026 |
| 6 | 跟着感觉走/行为空间 | 027 |
| 7 | 围而分之/空间限定与区隔 | 028 |
| 8 | 展示的舞台/浏览空间 | 032 |
|   | 课题练习一 | 036 |
|   | 课题练习二 | 040 |

## 第三讲　托的艺术/道具原理 …………………………………………………… 048

| 1 | 托盘和水果/承载道具 | 048 |
| 2 | 透明的匣子/贮藏道具 | 050 |
| 3 | 说话的工具/陈述道具 | 052 |
| 4 | 艺术的"托儿"/表现道具 | 054 |
|   | 课题练习 | 056 |

## 第四讲　把故事戏说/展现方式 …………………………………………………… 068

| 1 | 系统化展示/传达的艺术 | 068 |

| | | |
|---|---|---|
| 2 | 集合化展示/包装的艺术 | 070 |
| 3 | 形象化展示/广告的艺术 | 072 |
| 4 | 体验化展示/触感的艺术 | 074 |
| 5 | 戏剧化展示/逐梦的艺术 | 076 |
| | 课题设计一 | 078 |
| | 课题设计二 | 086 |
| **鸣谢** | | 117 |

## 第一单元
**课程目标：**

展现原理是展示设计的基础原理之一。通过本单元学习和体察课题的展开去认识、体会和解析展现的行为与动机，从人类各种活动中领悟展现所体现的广泛含义，把握展示艺术形成的条件和形成的规律。

时间：一周

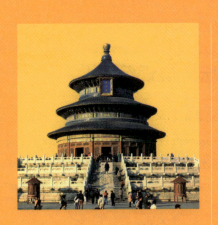

第一讲
**话起天坛** / 展现原理

展现行为的根源是满足人类社会交往和沟通的欲望,而展示的本质就是展现行为的更加意图化。

关键词

展现行为　展现的形成　朴素的商业展示　摊市　打开的艺术　意图性　广义的展现

# 第一讲
# 话起天坛／展现原理

展现行为的根源是满足人类社会交往和沟通的欲望,而展示的本质就是展现行为的更加意图化。

**关键词**

展现行为　展现的形成　朴素的商业展示　摊市　打开的艺术　意图性　广义的展现

## 1　话起天坛／展现行为

2008奥运会会徽在北京天坛祈年殿揭开了神秘的面纱。500多年来,天坛是中国历代统治阶层举行各种宗教活动和其他仪式的重要场所。长期以来人类为了获得某种精神上的满足,筑起神坛,设置神像,祭祀鬼神。这是人类社会展现其精神世界的一种独特方式,也是人类最古老的展示行为。

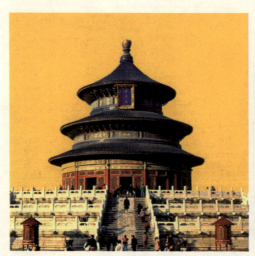

天坛祈年殿

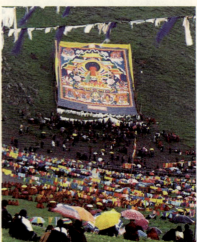

西藏雪顿节

相关链接≥
- 人们相信鬼神的慰藉。凭借一些祭祀方式获得与天地间的精神交流，满足人们的求愿和还愿的要求，以此实现庇佑的愿望。(1)
- 鄂伦春人将神像装入树皮盒中，悬挂在桦树上，以此祭拜。(2)
- 中国传统建筑中的厅堂都具有祭祀的功能，并放置了祭拜用的家具和器物。
- 孔雀展开美丽的翅膀是为了吸引异性的注意，是一种求偶的动机。人类注重仪表，出门前梳理一下，也是想给别人留下一个好的印象。这些行为的动机是基于一种本能的需求。

婚庆仪式场景

## 2 事件与围观／展现的形成

生活中许多围观现象细细分析颇有启发：首先，诱发围观的原因多半是突发事件或是奇观的现象；其次，人们围观本身受其好奇心理的驱动；最后，随着事件结束和好奇心的满足而散去。从围观现象中我们看出事件、物象是围观的诱因和前提，而围观的人对事物的主动反应和参与导致围观的形成结果。

*相关链接≥*

- "戏剧是一个当众事件，一种场面或一种显现，试图通过期待的舞台成就来展示。""像竞技活动或杂技一样；完成或看到使人惊异的东西，以满足观者的欲望。"*(3)*
- "戏剧是事件，是演员与观众的交流，是以演员与观众的共同在场为基础。" *(4)*

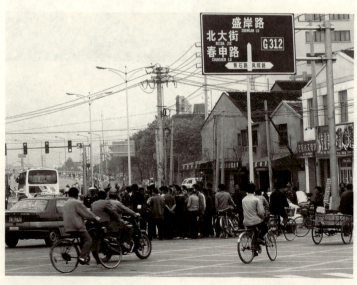

街头突发事件的围观

- 西洋镜——无钱买票进戏院的人只能在露天街头看"西洋镜",里边有各国风景和西洋美女生活情形。(5)
- 展现行为的形成是以特定场所和事件为前提,以人的主动参与为必要条件的形成过程。
- 一般传播和展现传播以及戏剧表演在传达形成过程中的特征有所不同:

  A. 大众传播　　传者──▶信息──▶●受众

  B. 展现传播　　传者──▶展现●◀──受众　　● 表示配合点

  C. 戏剧表演　　演员──▶表演●◀──观众

- 各种展现行为从本能、偶发到有目的、有意图,其本质都是有意和无意地招引和传达某种信息。因此,展示就目的而言是一种传播设计,是以传达、招引为主要机能的环境视觉传达设计。

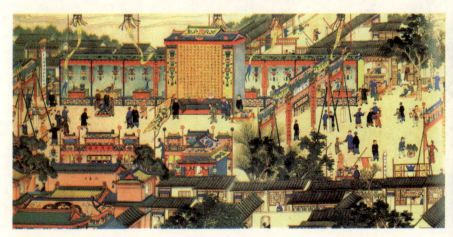

康熙六十大寿庆典

## 3 古老摊市／朴素的商业展示

人类社会早期的经济活动方式是物与物的交换，人们将货物拿到集市，摆放在摊床上进行买卖交易，这是人类最古老的商业展示。今天，这种古老的买卖方式同样展现出悠久的魅力，从店员到商贩都有一套陈列摆放货物的技巧，比如好看的、个大的朝外摆，讲究一个"卖相"。

*相关链接≥*
- 封建社会就出现了展卖商品的店铺和用来招揽顾客的幌子。民间商贩的货郎担，赶集农民用的箩筐都是最简朴实用的展具。
- 1851年第一届世界博览会在伦敦举办，人类的商业展示活动进入了大型化、国际化和科技化的新时期，标志着现代展示业的兴起。

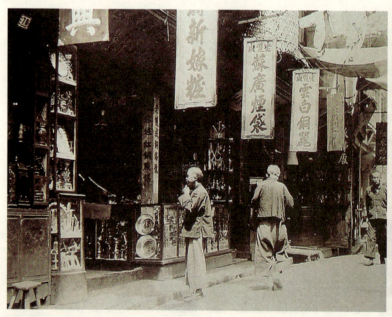
民国时期的店铺

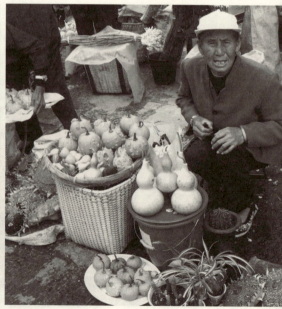
街头小贩

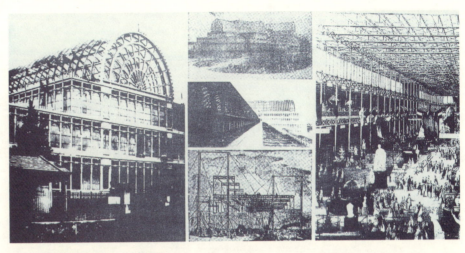

第一届世界博览会会馆——"水晶宫"

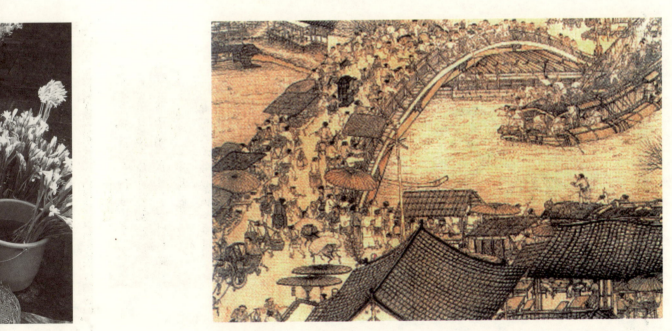

《清明上河图》

## 4 三尺手卷／打开的艺术

中国传统书画的装裱与收藏有着极其独特的方式：收藏时卷起，观看时再展开挂上。这"一卷一开"从本质上体现了展现的动作状态。我们日常生活中许多用具如包装盒、工具箱等都是展现动作原理的最佳运用。

相关链接≥

- 汉语中的"展"为"翻动"、"伸张"之意，而"示"有"启示"、"演示"等含意。
- exhibit／源自拉丁语ex–出来+habere有。原义是将自己拥有的东西拿出来，后来引申出展览。

  vt. 展出，陈列　n. 展览品，陈列品，展品　v. 展示　vt. 表现[明]，显示[出]陈列，展览，[罕]公演　vi. 开展览会，（产品，作品）展出

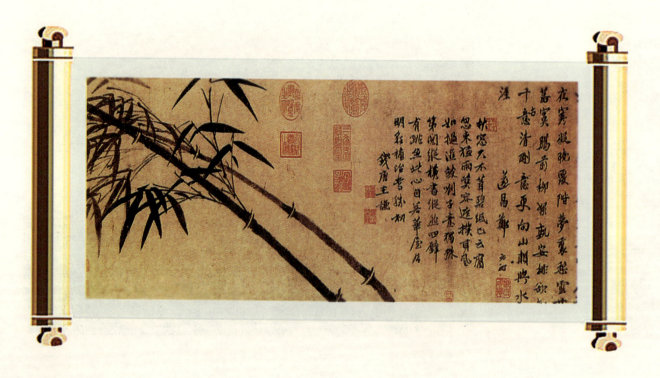

- *show*／n. 表示，展览，炫耀，外观，假装　v. 出示，指示，引导，说明，显示，展出，放映　vt. 展示，出示；给看／汉语译音"秀"
- *display*／源自拉丁词displicare, dis-打开 + plicare折叠
  vt. 陈列，展览，显示　n. 陈列，展览，显示，显示器
- 时装表演是通过人体模特儿这个特殊的载体，穿上各式的服饰在舞台上来回地游走、伸展、亮相，其目的是展现服饰的款形、引导时尚的潮流。

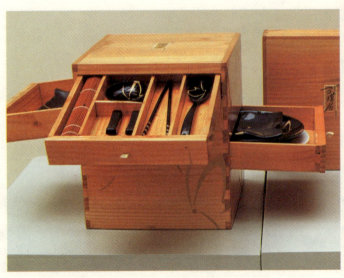

## 5 大地红伞／广义的展现

行为艺术是当代颇受欢迎的一种艺术形式，行为艺术家喜爱用物体来装置作品，强调作品的场所感，20世纪80年代曾流行一时的"大地红伞艺术"不仅展现了行为艺术的魅力，而且使行为艺术更加贴近百姓民众。透过这个现象，我们看到了"展现"显现出的宽泛含义，欣赏到人类基于不同的意图而选择展现这种行为方式所体现的价值。

*相关链接≥*
- 美国行为艺术家克里斯蒂和他的妻子珍妮·克劳德通过24年的游说，终于在1995年6月成功地将一个世纪欧洲冲突的历史见证物德国议会大厦包裹。(6)

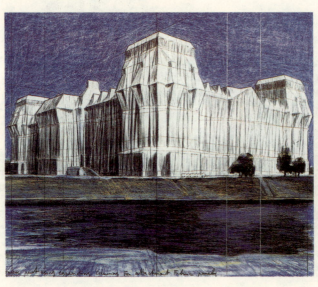
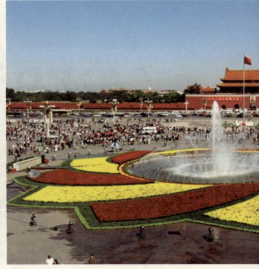

- 所谓意图性即目的性，展示的目的概括起来为商业和非商业两大类：

商业←　　　　　　　→非商业
推销　●　观赏　●　纪念　●　教育
物质←　　　　　　　→精　神

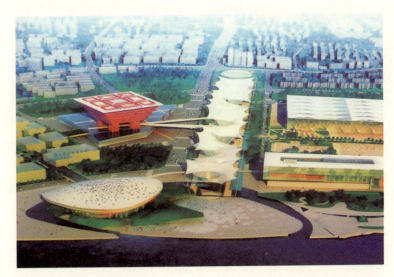

2010上海世博会中心展区效果图

索引
(1)《中国民间美术全集/祭祀篇》第1页　潘鲁生
(2)《图腾艺术史》第15页　芩家梧
(3)、(4)《舞台设计美学》第10页　胡妙胜
(5) 资料来源《老行当》　沈寂、张锡昌
(6) 见《生存互联》——欧美当代行为艺术　马尚

## 课题练习

**题目:体察展现**

**内容:**在现实中体察展示行为,感触环境场所的展现状态, 对展示空间中的尺度、流线以及物与物、物与人之间的互动关系进行观察和分析。

**进程:** 1. 现场目察　记录
　　　　 2. 案头梳理　分析
　　　　 3. 发表与讨论

**发表:**图像　图文　手记　报告和口述

**时间:**一周

课题\体察展现

内容\从集市走过——街头小摊

指导\叶 苹

学生\邓 浩

■ 展示设计市场调查报造（3）

还需留意的是，所售物品的陈列时的颜色搭配对比恰到好处。可以看出摊主是费了一番心思的。

在选用盛放商品的容器上，摊主的选择是明智的，无色半透明的塑料箱，使得顾客觉得既整齐又卫生。

我还在无意中发现，摊主会将成色不错的货品放在摊位的前沿，他们知道你买不买是另一回事，先吸引你的眼球才是最重要的。

■ 展示设计市场调查报造（4）

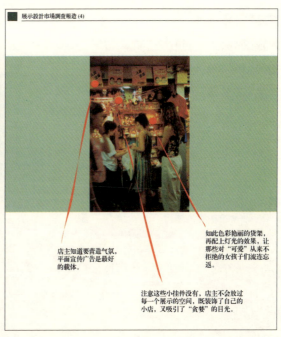

店主知道要营造气氛，平面宣传广告是最好的载体。

如此色彩艳丽的货架，再配上灯光的效果，让那些对"可爱"从来不拒绝的女孩子们流连忘返。

注意这些小挂件没有，店主不会放过每一个展示的空间，既装饰了自己的小店，又吸引了"贪婪"的目光。

■ 展示设计市场调查报造（7）

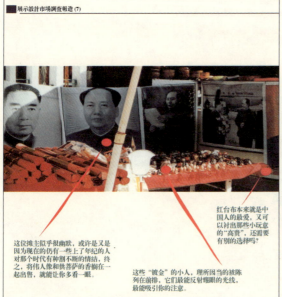

这位摊主似乎很幽默，或许又是又是因为现在的仍有一些上了年纪的人对那个时代有种割不断的情结，终之，将伟人像和供菩萨的香搁在一起出售，就能让你多看一眼。

这些"镀金"的小人，理所应当的被陈列在前排，它们最能反射耀眼的光线，最能吸引你的注意。

红台布本来就是中国人的最爱，又可以衬出那些小玩意的"高贵"，还需要有别的选择吗？

■ 展示设计市场调查报造（8）

这是"喜力"的平面广告招贴，店主将它贴在墙壁凸出的两根柱子中间，于是便形成了一个橱窗，加上射灯的照射，气氛，心情……什么都有了。

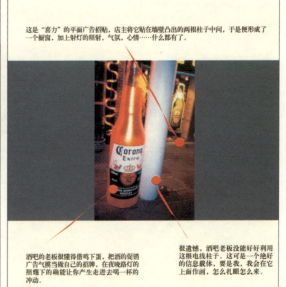

酒吧的老板很懂得借势下蛋，把酒的促销广告摆当做自己的招牌，在夜晚路灯的照耀下的确能让你产生走进去喝一杯的冲动。

很遗憾，酒吧老板没能好好利用这根电线柱子。这可是一个绝好的信息载体，要是我，我会在它上面作画，怎么扎眼怎么来。

课题\体察展现

内容\从集市走过——某花鸟市场

指导\叶 苹

学生\陈慧婧

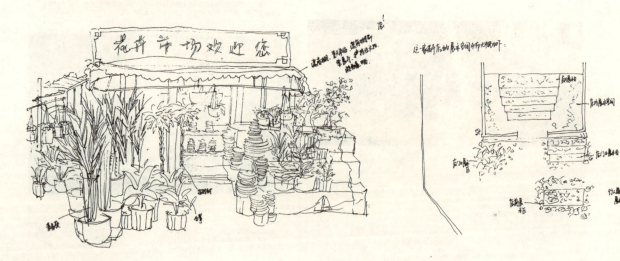

展现的艺术　展示原理教程　话起天坛／展现原理

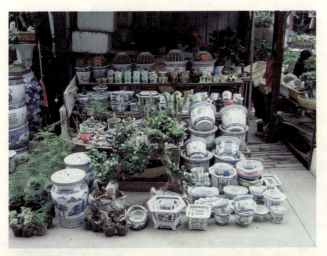
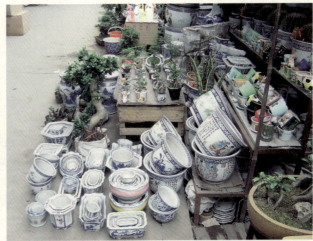
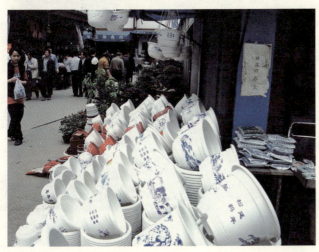
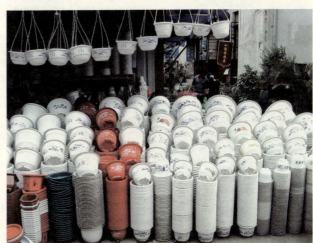

015

课题\体察展现
内容\从集市走过——某儿童用品商场
指导\叶 苹
学生\徐婉莲

将展示空间向外扩张，易于行人看到展示商品，吸引客人。

通过柔软的床等一系列道具的陈列，带给消费者一种归属感，从而拉近了与消费者之间的距离。

童装的展示表现形式上显得直观、没有过多的生活内涵或意境,可能因为儿童对事物的判断力相对简单,在色彩上也显得活泼、明快。

在这组橱窗中,参差错落的蝴蝶成为焦点,使原本低调简单的橱窗平添了生机,通过道具的设计与运用把消费者带入了新奇、神秘的境界。

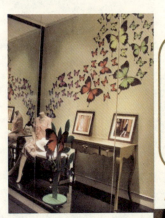

这组童装的陈列,运用了带有节奏感的布置,展示空间营造的合理、顺畅。

展现的艺术 展示原理教程 话起天坛／展现原理

## 第二单元
**课程目标:**
空间是构成展示原理重要的原理之一,通过对空间原理的学习和分解,练习把握构成空间的基本规律,掌握组织空间、分隔空间的基本方法,增强空间意识,提高对展示空间艺术的认知。

时间:一周

第二讲
## 老子与器／空间原理

展示活动形成的基本条件是具备展示其事物和观看所需的特定场所，即：空间。

**关键词**

辩证空间 消极空间 积极空间 功能空间 结构空间 四维空间 心理空间 行为空间 空间限定与区隔 浏览空间

# 第二讲
# 老子与器／空间原理

展示活动形成的基本条件是具备展示其事物和观看所需的特定场所，即：空间。

**关键词**

辩证空间　消极空间　积极空间　功能空间　结构空间　四维空间　心理空间
行为空间　空间限定与区隔　浏览空间

## 1　老子与器／辩证空间

　　形形色色的空间概念都可归结到中国古代哲学家老子那段富有辩证哲理的话：捏土造器，其器的本质不再是土，而是当中产生的空间，反之，其器破碎，空间消失，其碎片又还原为土的本质。

*相关链接*≥
- 户外演讲人周围集合的人群，产生了以演讲人为中心的一个紧张空间，演讲结束人群散去，这个紧张空间就消失了。(1)
- 所谓"空"，是虚无而能容纳之处，就像天地之间那样空旷、广漠，可影响四方，无限地延伸扩展。所谓"间"，意义为两扇门间有日光照进，即"空隙"、"空当"之意，也有隔开、不连接的意思。(2)

## 2　情侣的雨伞／积极空间与消极空间

　　情侣打着雨伞行走雨中，伞下形成了无雨的亲密空间，收起雨伞，这个有限的空间瞬间消失，溶化在无限的自然空间里，变得无影无踪。同样，当茫茫大海里漂泊的孤舟找到渴望已久的绿洲，心理充满了归宿之感，空间的积极性就在于此。

相关链接≥

- 日本建筑师芦原义信用其通俗形象的言语阐释了空间的有限与无限、积极与消极的关系："所谓积极空间，意味满足人的意图，是有计划性，就像是向杯子中倒水，水不会从杯子这个框中溢出；而所谓消极空间是指空间是自然发生的，是无计划的，就如把水倒在桌子上，任意扩展开来"。*(3)*
- 由于被框框所包围，外部空间建立起从框框向内的向心秩序，在该框框中创造出满足人的意图和功能的积极空间。相对地，自然是无限延伸的离心空间，可以把它认为是消极空间。*(4)*

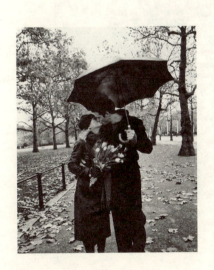

## 3 容器和蜂巢／功能空间与结构空间

从广义的角度看，所有的建筑空间都是一种容器，它不仅容纳物和人，而且为人的活动提供了必需的空间。不同的物需要不同的容器来盛放，不同的功能要求不同的空间尺度、形状和结构，反之，不同的空间结构和组织适应不同的功能需求。大自然中许多物质的结构启发我们对空间形式的创造，蜂巢就是一个非常完善、合理的空间结构形式。

*相关链接≫*
- 容器的功能在于盛放物品，不同的物品要求不同形式的容器，物品对容器的空间形式概括起来有三方面的规定性：

  （1）量的规定性：即具有合适的大小和容量足以容纳物品；

  （2）形的规定性：即具有合适的形状以适应盛放物品的要求；

  （3）质的规定性：即具有适当的条件（如温度、湿度），以防止物品受损害或变质；*(5)*

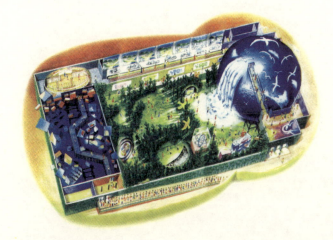

2004日本爱知世博会主题馆

*相关链接*≥

- 所谓结构，是组成要素之间，按一定的脉络、一定的依存关系，联结成整体的一种框架。(6)
- 鸟笼也是种容器，它同封闭盒子的区别在于具有空间渗透性，是以鸟儿活动的范围来限定空间。
- 功能空间的分类依据不同的用途来划分，如商业空间、住宅空间、演出空间和展览空间等。
- 结构空间的分类是依据建筑技术与材料并结合不同使用功能进行分类，如框架结构、盒形结构、悬挂结构、网架结构、悬索结构和篷帐结构等。(7)

## 4  步移景异／四维空间

　　人们无论在屋子里行走还是在街道上穿梭，视线随着脚步移动，空间形态不断地变化、转换，这些变化不同的空间形态叠合，形成了一个完整真实的空间形象。意大利建筑评论家布鲁诺·赛维在《建筑空间论》一书里以大胆的质疑三维的方法去评价建筑空间，提出了空间的四维性，强调用"时间与空间"的观点去观察空间。中国古典园林艺术中称之为"步移景异"。

相关链接≫

- 从最早的草棚到最现代化的住宅，从原始人的洞穴到今日的教堂、学校或办公楼，没有一个建筑物不需要第四属空间，不需要入内察看的行程所需要的时间。(8)
- 一位画家说到：当我去表现一个盒子或一张桌子，是从一个视点去观看它的。但如果我转动盒子，或是围桌子绕行，我的视点就变动了。要表现每个新的视点上所见的对象，就必须重新画一张透视图。因此，对象的实际情况是不能通过一张三度空间画去表达的，要完全记录下来，必从无数的视点去观看和表现。这种在时间上延续的移位就给传统的三度空间增加了一度新的空间，这就是"时间空间"即"第四度空间"。
- 空间是物质存在的广延性，时间是物质运动过程的持续性和顺序性，两者是不能分开的。空间并不是一个视点所束缚的静的视野，空间的刺激是保持着时差相继延展，其印象要花费时间才能形成。换句话说，空间的经验是运动性的。(9)

## 5  旗动心动／心理空间

伫立窗口，有一种冲出窗外飞向蓝天的欲望，眼前一堵墙，你会萌发翻越它的冲动。……不同的空间场所使人产生不同的心理感受：长长的走廊给人以纵深之感，走进教堂有一种崇高、威严之感，站在广场就显得天宽地阔……这是物体和空间作用于人的知觉和经验所引起的心理反应，称之为"知觉空间"或曰"心理空间"。

相关链接≥

- 所谓心理空间是指内空体或空间体向周围的扩张，是不存在却完全能够感受到作用的空间。实体向周围扩张的原因主要来自内力运动变化的"势头"，《孙子兵法·势篇》中就说："故善战人之势，如转园石于千仞之山者，势也"。势，是随空间而变化的能量，其作用范围可以用"场"来描述。(10)
- 观看世界的活动被证明是外部客观事物本身的性质与观看主体的本性之间的相互作用。(11)

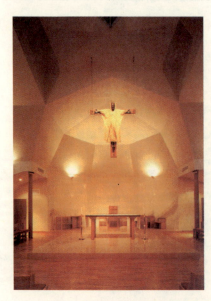

## 6　跟着感觉走／行为空间

　　人在空间中的活动由其行为动机、目的和活动性质所决定，而空间的形态、尺度、色彩和光线等诸条件反过来刺激、诱导和影响行为的质量与规律。比如，人们通过吊桥时的行速同在广场上行走的速度是不一样的，因为过桥时的恐惧心理驱驶脚步加快，而在宽阔的广场上行走使心绪平静脚步变得慢起来。

- 人在公共场所的活动内容、特点、方式、秩序受许多条件的影响，呈现一种不定性、随机性和复杂性，既有规律又有偶发性。人的活动规律呈现出群聚性、类聚性、依靠性、从众性等行为规律。(12)
- 人们在社会交往活动中其目的效果同交往的尺度关系密切。即所指的习惯距离，见下表：(13)

| 类型 | 距离尺度 | 适应对象 |
| --- | --- | --- |
| 亲密距离 | 0～45cm | 情侣、夫妻、父子、母女 |
| 个人距离 | 0.45～1.3m | 亲朋、好友 |
| 社会距离 | 1.3～3.75m | 朋友、同事、邻居、熟人 |
| 公共距离 | >3.75m | 陌生人等 |

## 7 围而分之／空间限定与区隔

人们的各种活动应该有特定的空间场所，必须为活动的展开限定和区分空间场所。空间限定的形式很多，主要有：围合限定、天覆限定、地差限定和控制限定等。这几种方式分别从上、下、四边和中心向内界定出积极的功用空间。空间的区隔是指对已限定的空间进行有计划、有规律的二次或多次分隔和限定。空间组合指两个以上相对独立的限定空间的有规律结合架构，形成新的空间形态，如互锁空间、包容空间，还有串形组合、网络组合和中心组合等。

相关链接≥
- 围合：具有拥抱、拥合、框架之会合、驻留凝聚之势。
- 空间设计中，事关了解外墙的材质，从什么距离才能看见很重要。
- 如果隔墙比视线高，空间即被分隔成A与B两个空间。
- 隔墙若低于视线，A'与B'空间在视觉上成为一体。

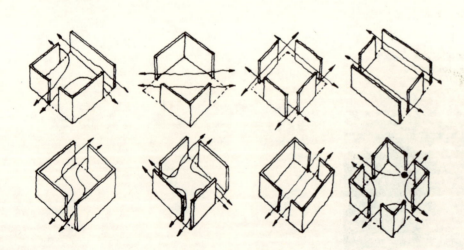

**相关链接 ≥**

- **地差**：具有起伏、下沉之间和平静、和缓之势。
- **天覆**：具有飘浮、俯冲，亦有控制、庇护之势。中国的"亭"就是利用天覆限定空间的典型设计。
- **控制**：与地载相结合。具有凝聚、挺拔、庄严之势，如雕像、灯塔等（点的控制，力实体态势的凝聚）。
- **竖断**：像闸阀具有阻截分隔作用。竖断分为I型、T型、L型和C型。(14)

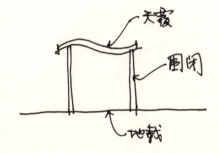

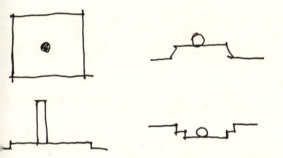

相关链接≥

- 空间结构的组合方式包括单体的组合和群化的组合：单体的组合有接触、包容和互锁等，群化的组合有线性组合、中心组合、网格组合等。

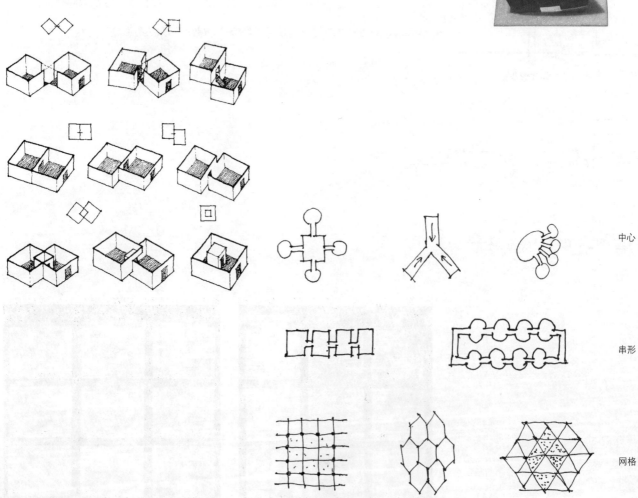

中心

串形

网格

展现的艺术 展示原理教程 老子与器／空间原理

## 8  展示的舞台／浏览空间

人们逛庙会、游公园、看画展都是走动中的活动，其空间和场所的条件必须适应和满足这种活动的各种要求。例如必须符合视觉浏览规律的空间尺度，陈列方式和合理的走线布置等。浏览的空间同舞台艺术的观演空间有许多相同之处：角色（演员）、布景和道具就如展物，所不同的是浏览中的观众有的是静态的（停留观看），有时是运动的（边走边看）。

相关链接≥
- 展示空间分类方法多样，有目的分类、功能分类、规模分类等。
- 展示建筑是用建筑的形式长久地固定空间；二次展示空间是指在现成的空间里进行再次空间设计；演示空间舞台空间的延伸和泛化；流动空间特指车载的展示空间，这类展车常常采用的是可活动的空间设计。
- 内容架构与空间组织：空间的组织是以展示内容和展示对象为依据，并同时考虑现有空间场所的条件，不同的展示内容和不同的空间确定了不同的空间功能组织。

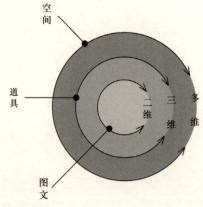

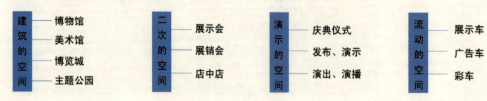

2010年上海世博会日本国家馆设计方案

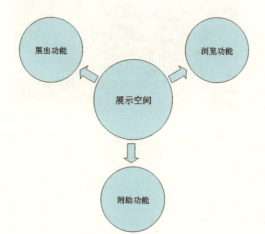

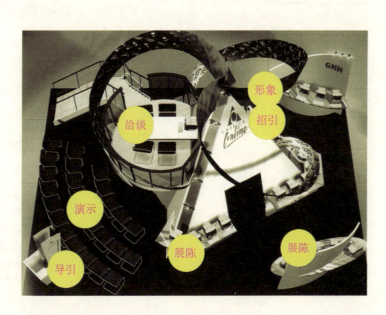

相关链接≥

● 空间组织与浏览动线：所谓动线也称走线、流线，浏览动线是空间组织的线形化和空间结构的序列化。

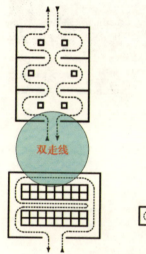
双走线

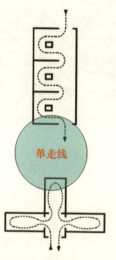
单走线

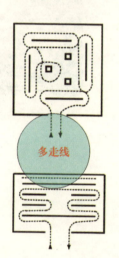
多走线

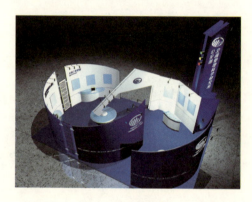

迂回序列

平直序列

复杂序列

相关链接≥
- *浏览动线与视觉规律：浏览的视觉效果和动线的节奏变化同参观者的视野、视角和视点有着密切的关系。因此展示空间的划分、陈列的方式和空间造型的尺度都应考虑到人们在浏览中的视觉感受。*

索引
(1)《外部空间设计》第1页　　　　芦原义信（日）　　(8)《建筑空间论》第13页　　　　布鲁诺·赛维（意）
(2)《空间构成》第6、8页　　　　　辛华泉　　　　　　(9)《空间构成》第35页　　　　　辛华泉
(3)《外部空间设计》第13页　　　　芦原义信（日）　　(10)《空间构成》第13页　　　　　辛华泉
(4)《外部空间设计》第3页　　　　 芦原义信（日）　　(11)《艺术与视觉》第5页　　　　 阿思海姆
(5)《建筑空间组合论》第13页　　　彭一刚　　　　　　(12)《建筑与环境设计》第34页　　刘永德
(6)《建筑外环境设计》第60页　　　刘永德　　　　　　(13)《交往与空间》第61页　　　　杨·盖尔（丹麦）何人可译
(7) 相关资料图资料来源《建筑空间组合论》彭一刚　　(14)《空间构成》　　　　　　　　 辛华泉

## 课题练习一

题目：空间的区隔与组合练习

内容：
（1）空间单体组合练习：采用接触、互锁、包容等混合手法进行内空间的组合练习，做三个方案。
（2）空间群化组合练习：采用串联、中心、网格等混合手法进行内空间组合练习，做三个方案。
（3）空间分隔练习：采用I型、T型、L型和C型等混合手法对内空间进行分隔练习，做三个方案。

要求：
（1）以上练习均在12cm×12cm的尺寸上进行设计。
（2）采用泡沫板、吹塑纸（或厚纸板）、火柴（或铁丝）材料构成。
（3）完成后组合粘至一块硬板上（56cm×38cm）。

时间：八课时

展现的艺术　展示原理教程　老子与器／空间原理

037

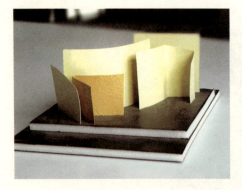
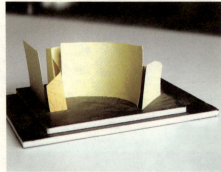
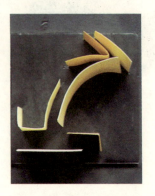
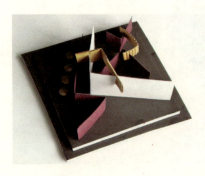

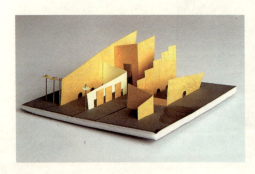
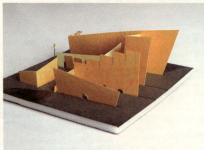

展现的艺术　展示原理教程　老子与器／空间原理

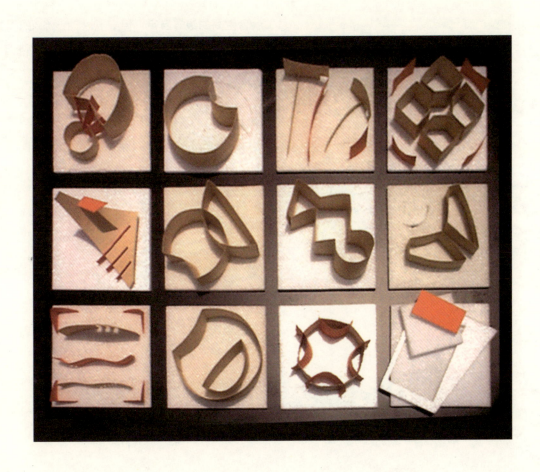

## 课题练习二

题目：**展台空间设计**

内容：
自选一个品牌或产品对象进行展台空间设计。

要求：
（1）展台空间的边界自定，但应当以3m×3m的模数为基本单元。
（2）设计内容须包含空间配置、流线组织、展陈方式等基本功能。
（3）方案表达形式不限。

时间：一周

课题\展台空间设计
内容\百威啤酒
指导\叶 苹
学生\赵玉航

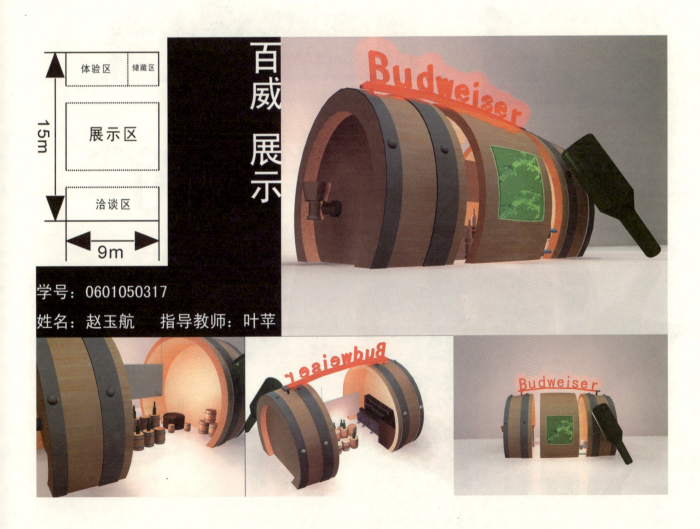

课题\展台空间设计
内容\CANON
指导\叶 苹
学生\周 凯

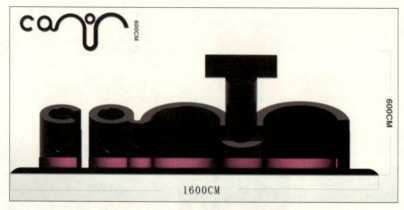
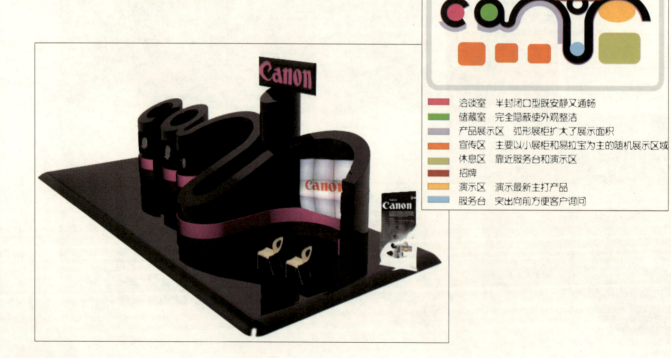

洽谈室　半封闭口型既安静又通畅
储藏室　完全隐蔽使外观整洁
产品展示区　弧形展柜扩大了展示面积
宣传区　主要以小展柜和易拉宝为主的随机展示区域
休息区　靠近服务台和演示区
招牌
演示区　演示最新主打产品
服务台　突出向前方便客户询问

课题\展台空间设计
内容\GIPSON
指导\叶 苹
学生\周 凯

## 展示设计

# 01

设计说明：这个展台为GIBSON品牌设计，展台为一面封闭三面开放的半岛形，在色彩和材质的运用上结合了其品牌特征突出该品牌时尚和另类的特点。

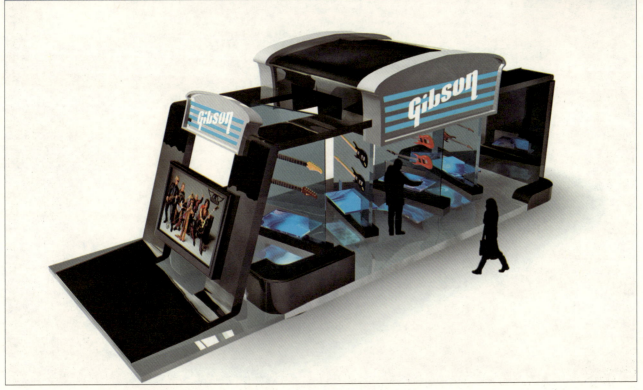

课题\展台空间设计
内容\LG新品
指导\叶 苹
学生\刘 佳

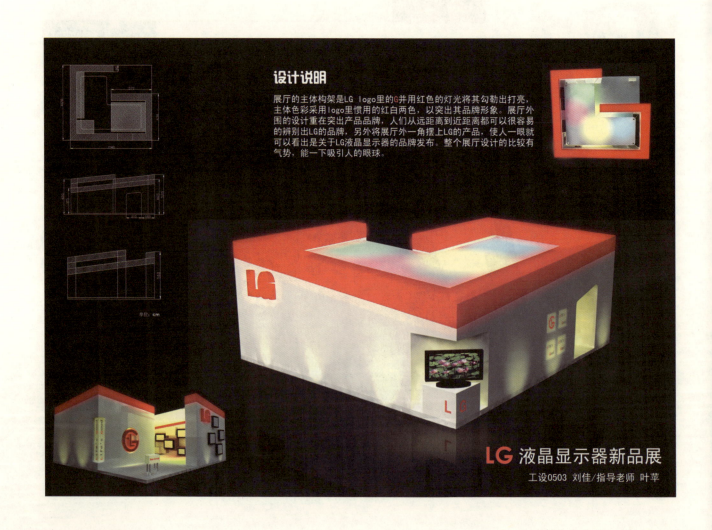

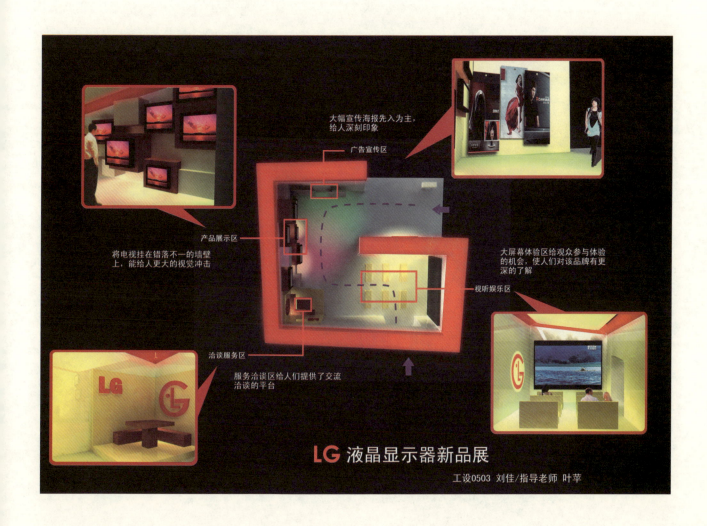

## 第三单元
**课程目标：**
道具原理是展示艺术重要的物化原理。通过对构成展示道具的基本形态元素进行分解练习，从功能和艺术两个方面去把握展示道具设计的基本规律和艺术道具的创作手法，为展示艺术设计的深化奠定基础。

时间：一周

第三讲

**托的艺术** / 道具原理

道具一词来自舞台艺术，这里特指展示用具，包括展台、展板、展架和用来表现展示事物的其它器物。展示道具从功能上分为承载性道具、贮藏性道具、陈述性道具和表现性道具四大类别。

关键词

承载道具　贮藏道具　陈述道具　表现道具　台/板/架　置放/挂置/悬置/撑置　模型　托儿

# 第三讲
# 托的艺术／道具原理

道具一词来自舞台艺术，这里特指展示用具，包括展台、展板、展架和用来表现展示事物的其他器物。展示道具从功能上分为承载性道具、贮藏性道具，陈述性道具和表现性道具四大类别。

**关键词**
承载道具　贮藏道具　陈述道具　表现道具　台/板/架　置放/挂置/悬置/撑置　模型　托儿

## 1　托盘和水果／承载道具

茶几上放着托盘，托盘里盛着水果；菜农将箩筐反扣在地，筐底朝上摆着卖品；小贩在地上铺块"蛇皮袋"再放上物品，不停地吆喝。这里的托盘、箩筐和"蛇皮袋"都是置放物品的"台"。

相关链接≥
- 承载物品的基本构架概括起来有三种元素，就是台、板、架，而依托台、板、架陈列物品的基本方式为放（置放）、悬（悬置）、挂（挂置）和撑（夹置）四种。这三种结构元素和四种陈列方式根据展示的对象不同可以设计出更丰富的造型和陈列方式，例如台就有平台、斜台、错落的台等，再如夹置有上下夹置、平行夹置和对角夹置等，同时也随着所选用的材质不同其形式更加多样化。
- 台：有台面、平台和舞台之意，所谓"搭台唱戏"，先要将台搭好。展台的造型

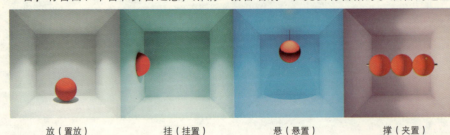

放（置放）　　挂（挂置）　　悬（悬置）　　撑（夹置）

可塑性很大，有形状的变化、大小高底的变化，还有静动的变化等。
- 板：所谓板同台的水平状态不同，是以垂直状态体现。板不仅承载主要的图文信息，而且同墙壁相互转换，具有分隔空间、塑造空间之作用。板还有尺度、形状和透与不透的变化。
- 架：架的功能是双重的，一方面作为台与板的支撑骨架，另一方面是一种独立的和灵活多变的展示道具，不仅可悬置、挂置展物，还可以架构形态塑造空间。

台的运用

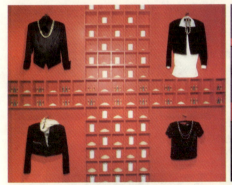

板的运用

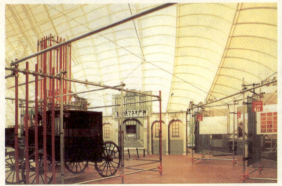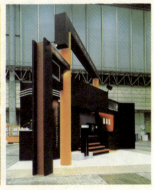

架的运用

049

## 2 透明的匣子／贮藏道具

日常生活中贮藏用的箱子大多是封闭而看不见里面的，展示用的箱子和匣子必须是透明的，其目的很简单，不仅要将展品封闭、保护，而且要看得见，称之为展柜。展柜根据不同用途分为桌柜、立柜、壁柜等，贮藏性道具多用于博物馆展示和商店陈列。

相关链接≥
- 桌柜：置于视平线以下，便于俯视展品，适用于一些小型物品的陈列，如珠宝手饰、图书等。
- 立柜：又称岛式立柜，观众可从立柜的各个侧面环视展品。立柜的尺度一般较大，适用于偏大的展物。
- 壁柜：顾名思义，为嵌入墙体或靠墙而立的展柜，主要用来陈列和保护一些有特殊要求的展品，如文物、标本之类。

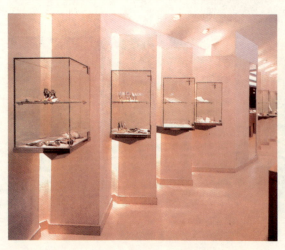
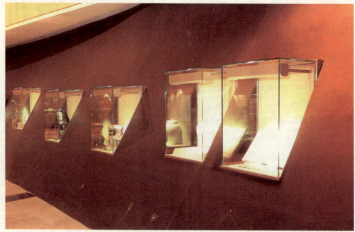

展现的艺术 展示原理教程 托的艺术／道具原理

## 3　说话的工具／陈述道具

　　同其他展示道具不同，陈述性道具是由展示物自身的形象来表达并进一步地说解。通常采用模型的方式来表现实物不易表示的信息，例如透明外壳的汽车模型和采用剖示方式展示的动植物模型等。陈述性道具是实物展示的一种补充方式，是展示内容深度传达的途径之一。

相关链接≥
- "陈述"即表达、叙述，是指对所表述主体更细致的解说，陈述的目的是"细说"，但陈述的方式会根据不同的内容选择更有效的表达方式，例如将图文的说解主体化、视屏化。现在大量的触摸视屏就是表述方式的体感化的体现。
- "图表"是一种应用广泛的视觉传达方式，在展示设计中大量运用各种图表形式表达，有效地加大了展示信息传达的质量和信息量，尤其对一些诸如统计表、分类表等图文数字枯燥、烦琐的内容采用立体的或动态的图表方式来表达，使内容表达更加准确、生动、形象。
- 模型是展示道具中非常重要的形式。早期的模型是指实物展品，过去在博物馆中就是以实物为主的展示方式，后来从文物保护角度考虑，对那些早已失传的物品进行复制，故称"模型"。在一些现代商业展示活动中称为样品模型。换句话说，所谓模型是展示实物的一种替代物。

## 4 艺术的"托儿"／表现道具

中国传统艺术相声以其"说、学、逗、唱"深受人们的喜爱。在双人相声中分为"逗哏"和"捧哏",所谓"捧哏"不是简单的配角,"逗哏"的表演好坏与其"捧哏"的发挥和烘托分不开,二者之间就如红花与绿叶、骏马与好鞍。生活中还有"托儿"一说,如果从褒意的角度理解也应该是特殊的"角儿",其价值在于它的艺术性的发挥。我们讲表现性道具,可理解为烘托性的艺术道具,它与其他功能性道具的区别在于它的艺术性表现。例如,采用比喻、夸张、象征、解构和拟人化的艺术手法来进行道具的设计和表现。

相关链接≥
- "托"的艺术效果在于"配角"适度到位的表演,既要充分发挥,又要把握配角与主角的关系,如果表演过头便冲击了主角,反之则过于贫乏,影响了主角形象的充分塑造。相声《配角》就是一部生动反映主角与配角关系的作品。
- "道具"的基本功能是固定和置放展物,所谓艺术性道具的目的在于强化展物的外在形象和揭示其内在含义。

## 课题练习

题目：展示道具设计
（1）对台、板、架三个元素进行抽象造型手法的分解设计。
（2）采用具象造型要素进行展示道具的艺术化设计。

要求：
必须具有展示道具的承载和展现功能；必须体现道具的艺术性；每项题目各完成5件作品以上；采用徒手和电脑表现手段，为A4尺寸，材料不限。

时间：一周

提供课题作品的学生：
陈翠风　丁章波　王　念　巫　建　谢　宁　俞立刚　张　俊
吴智嫣　邓　亮　何　薇　吴玉涵　陈慧婧　柳　恬
马　君　陈　玮　胡　莹　虞苏敏　于　萌

指导教师：叶　苹　黄秋野

展现的艺术 展示原理教程 托的艺术／道具原理

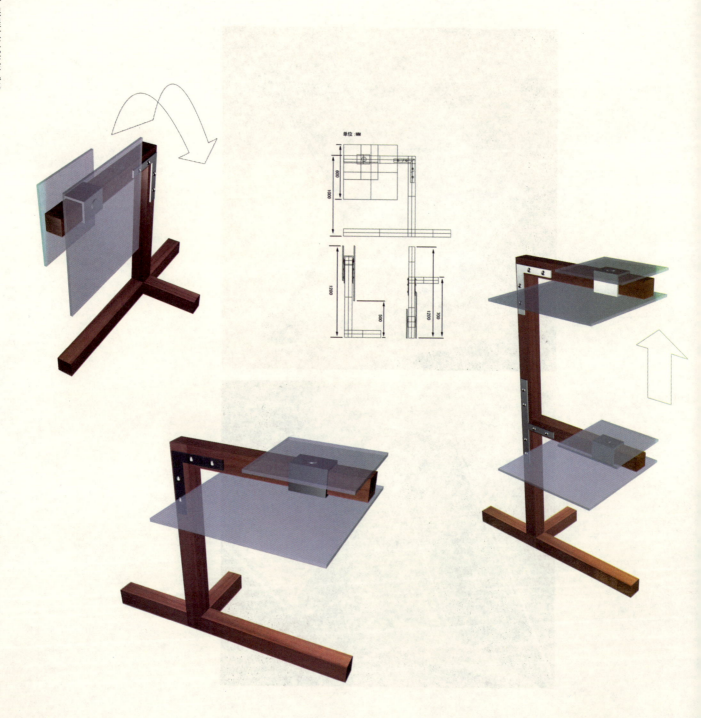

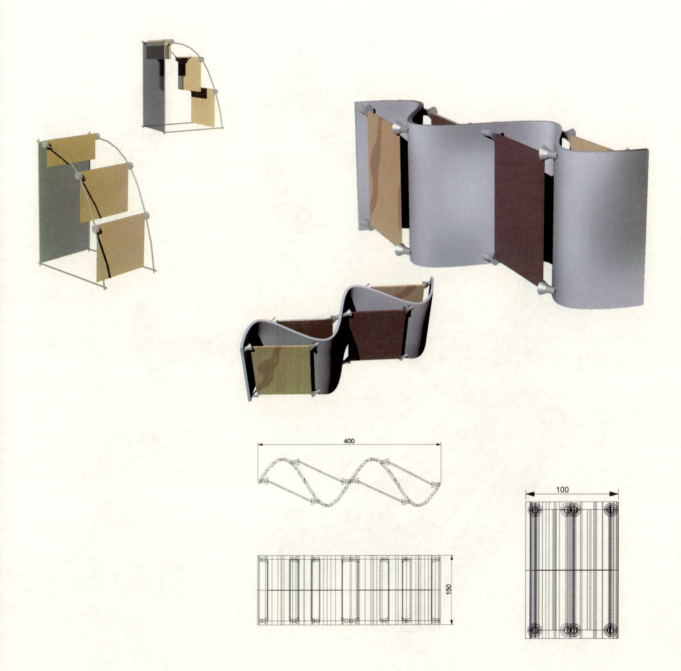

059

展现的艺术 展示原理教程 托的艺术／道具原理

061

=> 以W羊为元素，组合成树枝的形状。
=> 用以展示红酒，展台高350mm。
=> 木质材料，与酒玻璃形成对比。

皮带展示架 —— 兽类牙齿的联想

正面图

侧面图

背面图

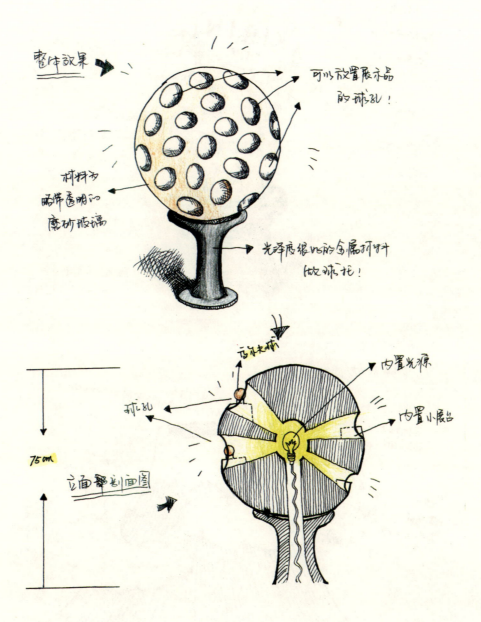

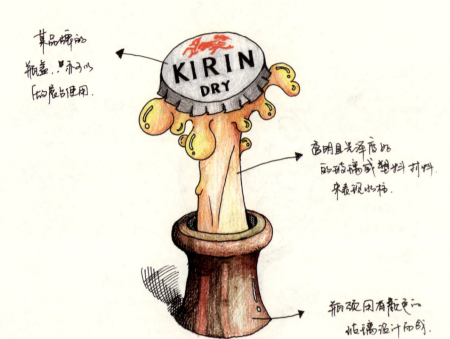

展现的艺术　展示原理教程　托的艺术／道具原理

展示中的形态。

〈3〉

牛仔系列展示。螺圈的格子中可以存放卷状的牛仔服装，后面圆弧形的底板上有小楔钉，可以悬挂帽子或衣服。

格子状的层面是通透的。

挂衣服的竿子可取下

〈4〉

贝壳形状的展台，合为三个层面，多个用途，可以同时展示、储藏物品。

## 第四单元
**课程目标：**

展示的艺术手法是展示设计总体效果的重要体现，也是展示创作的精髓所在。通过学习和主题性课题的创作练习，从内容到形式，从故事文本的创作到图文信息的收集和疏理，从方案的设计到模型化的体现，全面训练学生整合设计能力，并系统掌握展示设计的艺术手法和设计风格，为今后各种不同类别和专题性的展示设计，打下一定的基础。

时间：二周

第四讲

**把故事戏说**/展现方式

展示活动的发展由过去单纯的陈列物品转向物与事的联系与发挥,并从过去被动观看向人与物的互动为特征转变。这表明展示艺术的传播功能和效果向更广、更深的层次延伸和发展。

**关键词**

系统化展示　集合化展示　形象化展示　体验化展示　戏剧化展示　展示文本　整合装置　形象传播　参与性　映像装置　表演艺术　光照艺术

# 第四讲
# 把故事戏说／展现方式

展示活动的发展由过去单纯的陈列物品转向物与事的联系与发挥，并从过去被动观看向人与物的互动为特征转变。这表明展示艺术的传播功能和效果向更广、更深的层次延伸和发展。

**关键词**

系统化展示　集合化展示　形象化展示　体验化展示　戏剧化展示　展示文本　整合装置　形象传播　参与性　映像装置　表演艺术　光照艺术

## 1　系统化展示／传达的艺术

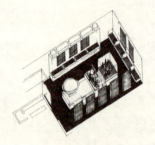

展示活动的内容非常广泛，无所不容，但无论何种内容，无论内容多和少，都有各自的主题和信息构架，其目的也只有一个，即：通过展示活动去传播自己想传播出去的东西。而所谓系统化，就是在明确目的的前提下，通过对资讯的分析，确定主题，并对信息重新梳理、组织和进行系统化的架构，并在此基础上展开空间和道具的设计。就像表演的剧本，从故事到分镜头、从人物到场景等，我们称之为"展示文本"。从传播学的理论出发，我们可以将这一过程理解为对信号（展示内容）的重新过滤和重新编码，并通过对编码后的信号进行放大再传递出去。这种信息的传播过程就是一个系统化的处理和设计的过程。

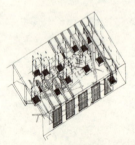

*相关链接*≫

- 所谓系统概念，就展示的内容结构而言有按事物形式和发展的过程或时序来组织，有按情节变化去构成；就构成展示活动的物化元素而言有空间道具的系统性，也有指视觉形象的系统性等。如从CIS角度去定位展示形象的系统设计。
- 首先，我们必须清楚了解展览的主旨和展示品的价值，以及展览的活动范围。然后，为了确定将何种信息传达给参观者，并了解其信息的含义和结构。在主题确定之后将这些信息以展示的观点来重新组合成一个故事。(1)

展现的艺术　展示原理教程　把故事戏说／展现方式

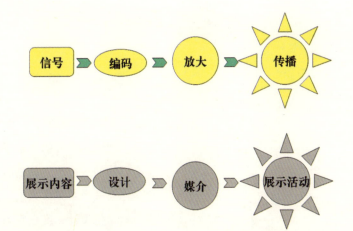

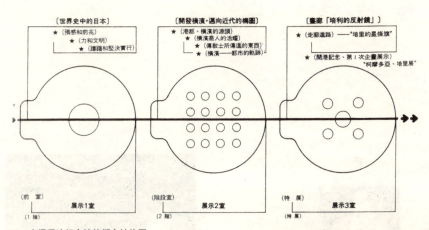

官泽贤治纪念馆的概念结构图

## 2　集合化展示／包装的艺术

　　包装的艺术狭义上指为商品销售作推广，其作用是强化信息，提升商品形象。把商品包装的艺术手段引入展示设计，主要有两个方面：一是对展示内容有目的的进行单元化信息整合，也可以理解为对系统框架下的子系统进行组合，作为一个单元体来设计；另一层的意思是对空间、道具和图文等造型要素进行集合化设计，突出重点，强化视觉传达效果。集合化的展示设计就是一组统合的展示装置，内容完整，造型统一。

POP是卖场小型集合化的陈列台

相关链接≥
- 以朱鹭标本为中心，以背景模型表现生态，利用图表嵌板从各个角度加以介绍。和朱鹭相关的信息放入一起，成为一个整体的装置设计。(2)

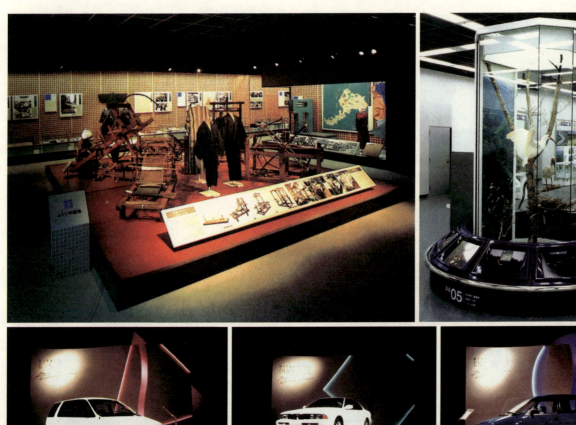

## 3　形象化展示／广告的艺术

"广告是推销术"、"广告是一种市场策略"、"广告是信号放大器"……不同的广告定义,从不同的角度阐明了广告艺术的功能。广告作为商品(或服务)的一种重要宣传手段,对商品信息传达和商品(或服务)形象的传播有着积极的作用。展示活动中,尤其是商业目的展示会、博览会,其商业信息和品牌形象的传播尤为重要。因此,在许多商业会展中,展示设计多半采用突出形象的广告设计手法。另外,一些大型会展展台众多,又是一些开放式的空间,展台设计必须强化形象,加大视觉冲击力。

相关链接≥

- 通过展览会可以看到竞争对手的市场策略以及他们是如何运作的。因此,在展览会上,无论是在公众面前或是在专业人士面前,树立一个良好的公司形象,对于公司今后的商业活动都是非常关键而不可少的。(3)

展现的艺术　展示原理教程　把故事戏说／展现方式

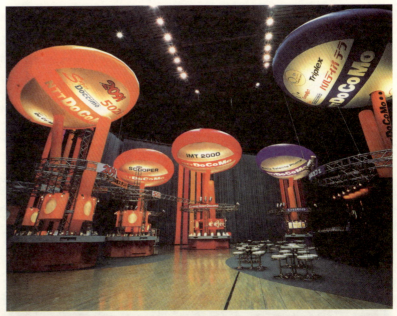

073

## 4 体验化展示／触感的艺术

现代展示方式从传统的"纯粹展看"演变为人和物的互动,强调观者的参与性、体验性。所谓体验性的展示:一是指观看者本体的转变,即融入展示的事物之中,成为展示场所的一部分,就如观众上台参与表演一样,角色被转换;二是通过人的视觉、听觉、嗅觉和触觉等各种感官系统来传达和体验展示的信息,有身临其境之感;三是展示方式在技术上的演进,大量采用现代技术,如映像技术、数码技术、感应技术等多媒体技术,从而强化了展示资讯的荷载和传播效果。

相关链接≥
- 参与性展示方式源于荷兰某进化博物馆,现在同样大量地应用于教育目的科技馆、生物馆等知识性展馆。
- 20世纪80年代,许多展馆采用了舞台布景和道具模型等手段再现真实场景,使观众穿梭于这种场景之中,产生身临其境的感受。

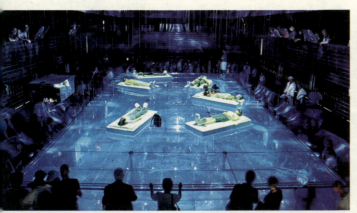

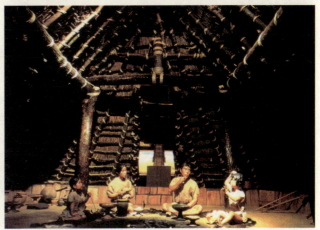

## 5 戏剧化展示／逐梦的艺术

20世纪70年代至80年代，展示艺术进入了一个新的表现时期，大量采用的"映像装置"、"可动装置"和"表演艺术"等戏剧性的展示手法，极大地拓展了展示艺术在空间、道具、装置、传播等方面的表现。这里的"映像装置"不仅包含电子影像、多重影像等映像技术，而且包括对展示资讯的剧本化创作，即"影像脚本"。"互动装置"指展示信息或模型等装置的各种物理运动以及由人的参与性产生的互动效果。所谓"表演艺术"就是在展示现场直接引入各种艺术表演或歌舞或杂技等。戏剧性的展示方式使现代展示艺术呈现出前所未有的魅力和光彩，戏剧化的风格也是未来展示艺术发展的主流趋势。

**相关链接≥**

- 从现代展示艺术发展的现状来看，人类的展示活动又回到早期的祭祀活动和庙会那种仪式化、游戏化的形式和热闹壮观的活动场面。
- 照明技术在展示设计中所体现的作用同其他功能空间的光照作用最大的区别，在于利用光照艺术烘托展示场所的气氛和使展示空间戏剧化。根据内容和情节的要求，采用各种舞台照明的技术、灯具和照明手法。例如选用专用舞台电脑灯，采用诸如聚光、脚光、顶光、逆光等戏剧性照明方式，产生一种剧场化的空间体验，强化展示空间的艺术效果。

展现的艺术　展示原理教程　把故事戏说／展现方式

索引
(1)《博物馆展示设计》第10页　　堀田胜之（日）
(2)《博物馆展示设计》第34页　　堀田胜之（日）
(3)《展台设计实务》第6页　　康韦・劳埃德・摩根 编

部分图片来源：
《94日本空间设计年鉴》
《92日本环境年鉴》

077

## 课题设计一

课题：**自选主题设计**

1. 传；
2. 河；
3. 雨。

内容：
针对主题自主选择表现题材进行文本创作，并在此基础上展开系统的课题设计。

进程：
1. 主题选择与分析，确定个人题目；
2. 收集相关素材，进行文本创作，提出设计概念；
3. 深化设计，并用模型加以表现。

发表：以上各进程分别进行公开发表和讨论

时间：二周

课题\传
题目\我从哪里来——性教育展示
作者\范　犁

[展示文本摘要]

**一、背景分析**

由于我国传统观念的深厚影响，亲子之间谈"性"始终是上不了桌面的话题。其实，孩子的"性"趣早就产生了；自孩子出生，家长不自觉的性启蒙教育也开始了；待孩子会说话和思考，他对性的好奇就更加主动。往往当孩子问"我是从哪里来的"时，愚弄孩子："从山上拾的"、"从沙滩上扒的"；要么用高压手段解决，厉声呵斥："小孩子别胡乱问！"孩子一个很纯洁的性问题却被家长演绎成为一个带有罪恶感的问题，孩子的求知被愚弄，心灵被扭曲。

**二、目标与人群**

目的：让年轻的爸爸妈妈在一个自然、轻松的氛围里，和孩子一起探讨"我是哪里来的"这个问题。帮助父母做好孩子的性教育。

人群：3～7岁的小孩子和他们的父母。

**三、内容与结构**

这是一个讲述人类在母亲体内产生、孕育的故事。

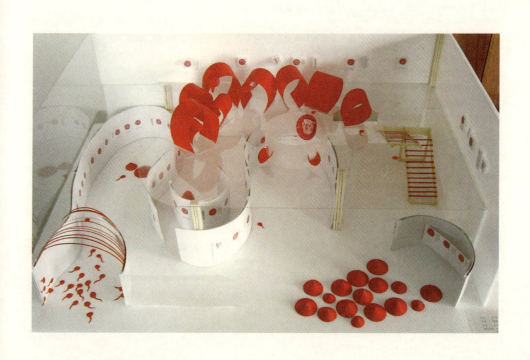

故事从一个叫"小强"的小精子的旅行开始，它和它众多的兄弟们经过一条窄窄的小河道游入了母亲的子宫，小强奋力地向前游着，最先遇到了母亲体内的卵子……故事一直到小强的出生为止。

**四、展示风格与定位**
1. 要营造一个干净、温暖、轻松的环境，让父母能自然地和孩子讨论这个问题；
2. 要让孩子感觉到这是一件美好的事，不会带有罪恶感；
3. 展示的东西不能太艰深，要让孩子易于理解、能够接受。

**五、设计的展开**
入口：整个入口有点像避孕套的形状，地面上和墙上有很多小精子，向里面游去，就像是"身临其境"一样。爸爸妈妈从这里就可以开始给自己的孩子讲故事了。

第一展区：是精子"小强"与卵子"圆圆"的角色介绍，讲述他们的相遇、受精、卵裂、胚泡形成、植入、胚胎发育、婴儿成形和出生的过程。
1. 模仿子宫的形状，蜿蜒的展板、圆润的转角，不用担心小孩子会撞到头；
2. 展示的高度是1.1米，适合小孩子的视角；
3. 展板上不是简单的平面图形，而是半立体的模型，更能吸引小孩的注意。

第二展区："生命的魔术"的动画。让精子"小强"和卵子"圆圆"人性化，用动画来讲述他们相遇、相知、相爱、成长、重生的美丽故事。
1. 考虑到小孩子多动的个性，"动画的厅"里的椅子都采用"懒人沙发"，更舒适，小孩子不容易受伤；
2. 懒人沙发"的排列是无序的，随意丢在地上，让气氛更轻松。

第三展区："生命的魔术"的模型，以及亲子互动游戏。
1. 展区位于二楼；
2. 模型是用红色塑料或橡胶，做出一个个的像子宫一样的一人多高的空间，每个空间里都有和时间相对应的胚胎模型，并且有胎儿心跳的声音和羊水流动的声音，有文字辅助解释；
3. 人们按顺序穿过一个个模型，就可以直观地感受到胎儿的逐渐成形，使小孩子更容易明白；
4. 最后在婴儿出生的时候，有一个亲子互动的游戏，这里有一个子宫的圆形模型，里面有不同颜色的滑梯可以滑出模型外，小孩子进入模型，选择自己喜欢的颜色的通道，而父母就在外面选择一个认为小孩喜欢的通道等待小孩的诞生！看看自己了不了解自己的孩子。

**颜色** 红色——温暖，3～7岁小孩子通常喜欢这类鲜艳的色彩，
　　　 白色——干净、轻松。
**文字** 采用故事一样的文字，而不是艰深的科学文字，向小孩子讲述生命诞生。
**图片** 魔术，让他们体会到生命的来之不易。
**视频** 采用卡通式的手绘图形，实物照片会让孩子感到恶心和害怕。
**声音** 采用孩子易于接受和理解的动画形式，而不是录像；
　　　 温柔的女性声音。

课题\河

题目\银河

作者\何　薇　卢真贞

**方案说明：**

　　遥望星空，天河横亘，在天河的东畔有五颗小星组成一个棱形的星座，这就是织女星，她与河西的牛郎星遥遥相对，千古闪耀着寂寞等待的光芒。

　　该课题的多选题目中，我们选择了"河"。在考虑如何体现"河"这一概念时，经过反复思考，我们一致决定用"银河"来体现，这样的题材不仅吸引人，还能与其他同学的明显区分开来，做到有特色。那么如何体现"银河"呢？提起银河便会想到一个优美的民间传说"牛郎织女"，于是一个想法就这样的诞生了……

　　从展示的结构上分析，我们采取的展示线路是呈现"四"螺旋状，之所以选取这种线路，考虑的方面有二：1. 螺旋状是星际中气流的基本形状，这样便可以与"银河"主题遥相呼应；2. 螺旋状的分布中，从入口到旋涡中心是一个循序渐进的过程，我们是希望参观者的参观，从起点到高潮直至尾声，都是一个循序渐进的、有规律的过程。

　　在内容上，共展示了七个小故事，分别为：1. 牛郎田中耕地，过着勤劳俭朴的日子；2. 在水塘边看见七个貌美的仙女洗澡；3. 与其中的一位仙女相爱并结婚生有一双儿女；4. 王母发现织女下嫁人间，强行抓她回到天庭；5. 牛郎思妻心切，杀了黄牛后担起儿女上天庭追妻；6. 王母强行拆开这对恩爱夫妻；7. 一年后，牛郎与织女在鹊桥上相见。千百年来，牛郎织女的故事家喻户晓，人们仰望星河，心怀遐思，都盼望着有情人能早日相聚。

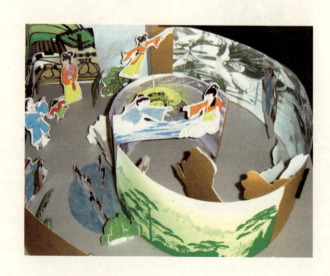

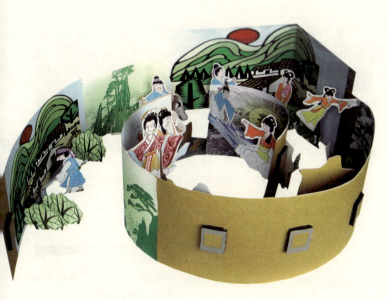
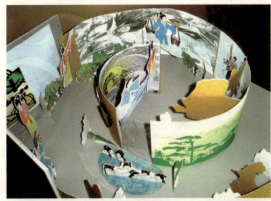

展现的艺术　展示原理教程　把故事戏说／展现方式

课题\雨
班级\视传99级
指导：Stefan教授[德]
　　　叶　苹
辅导：王瑞中　魏　洁
翻译：冯文静

展现的艺术　展示原理教程　把故事戏说／展现方式

## 课题设计二

课题：2010年上海世博会国家馆概念设计

内容：
针对主题自主选择表现题材进行文本创作，并在此基础上展开系统的课题设计。

进程：
1. 主题演绎与分析；
2. 收集相关素材，进行文本创作与主题策划，提出设计概念；
3. 深化设计，并用效果图、模型等加以表现。

发表：以上各进程分别进行公开发表和讨论
时间：三周

课题\2010年上海世博会国家馆概念设计
题目\永恒新大陆——加勒比海五国
作者\聂　铮　王童瑶
指导\叶　苹

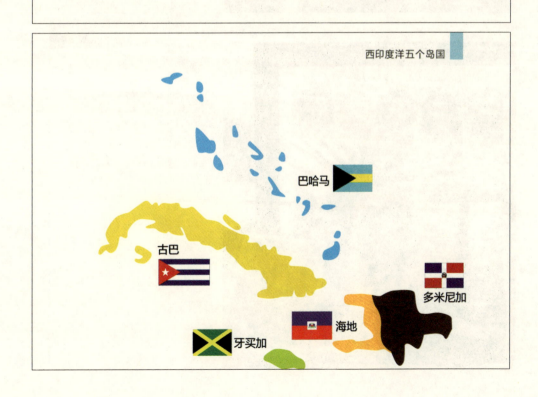

**巴哈马**

- 人均国内生产总值为加勒比之冠。
- 黑人、白人、亚裔、西班牙裔人。
- 英语，基督教，航空和海运较发达。
- 旅游业和金融服务业。世界重要渔场之一。

**古巴**

- 加勒比海的明珠。
- 白人、混血、黑人、亚裔。
- 西班牙语，天主教。
- 世界糖罐。
- "世纪矿物"。哈瓦那雪茄。

### 海地

- "多山之国"
- 白人 黑人 白黑混血。
- 法语和克里奥尔语。
- 耶稣教和伏都教。
- 拉丁美洲第一个独立的国家。
- 耕地缺乏。

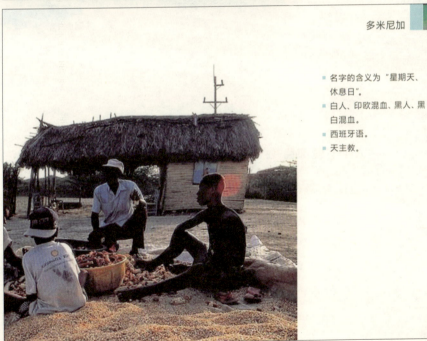

### 多米尼加

- 名字的含义为"星期天、休息日"。
- 白人、印欧混血、黑人、黑白混血。
- 西班牙语。
- 天主教。

牙买加

- 黑人、印度人、白人、华人。
- 英语。
- 基督教、印度教和犹太教。
- 铝土、甘蔗和旅游业。
- 土造小屋、麦秆帽子。

共同点

- 人种 气候 殖民 独立共和国 旅游业…… **新大陆**

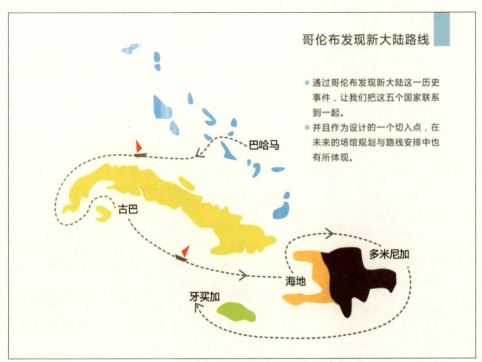

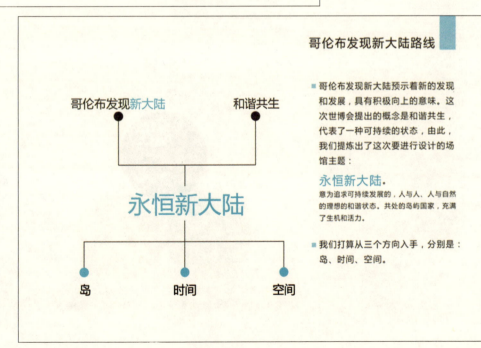

切入点分析

- 岛：场馆形态建设
  岛是对这次主题形式的直观表达。

- 时间：过去、现在、未来、普遍（一直存在的事物）
  过去、现在和未来是一个连续的时间概念，而普遍是与之平行的一个客观存在。

- 空间：永恒-宇宙，空间框架搭建
  永恒的主题可以让人自然联想到宇宙。

切入点图示—时间

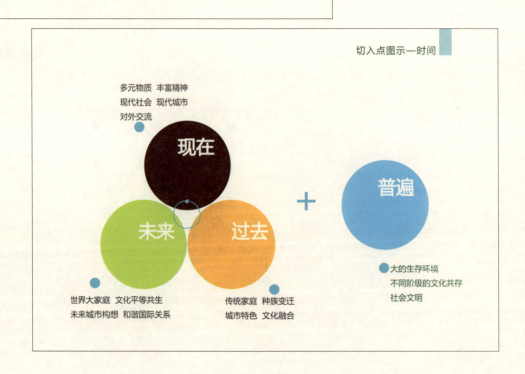

场馆造型的诞生

岛 + (时间:过去 现在 未来) + 空间:宇宙体系

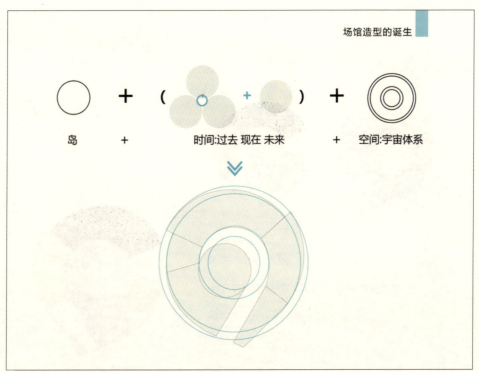

功能分区

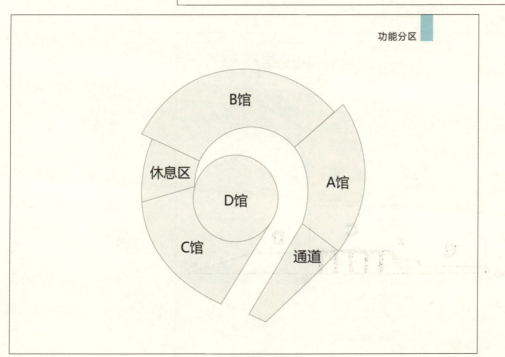

功能分区

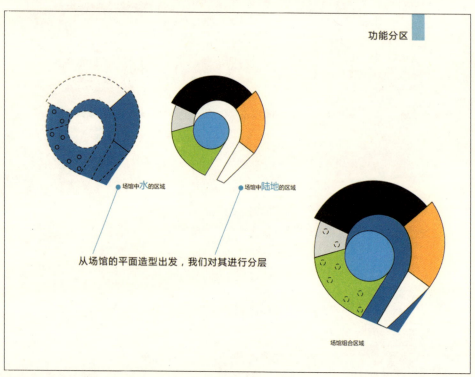

● 场馆中水的区域　　● 场馆中陆地的区域

从场馆的平面造型出发，我们对其进行分层

场馆组合区域

场馆高低示意图

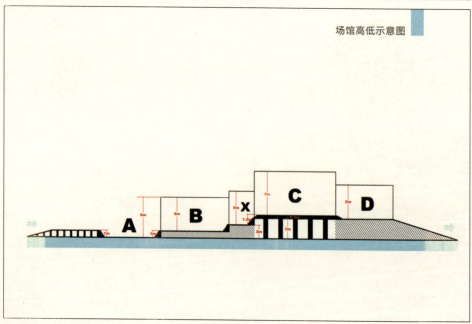

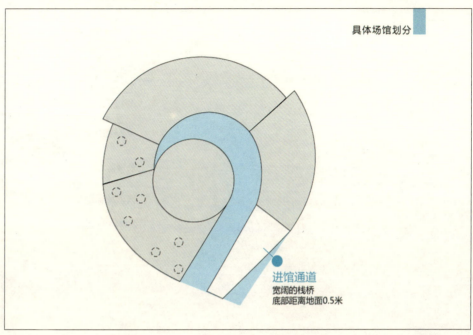

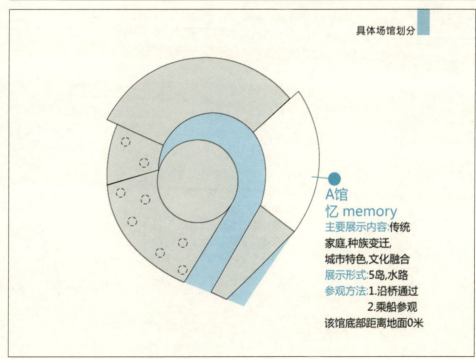

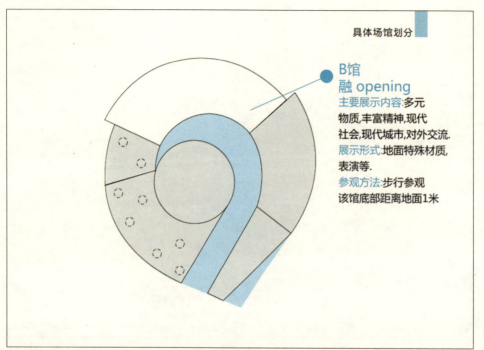

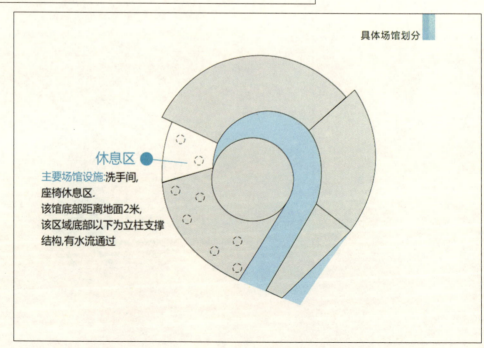

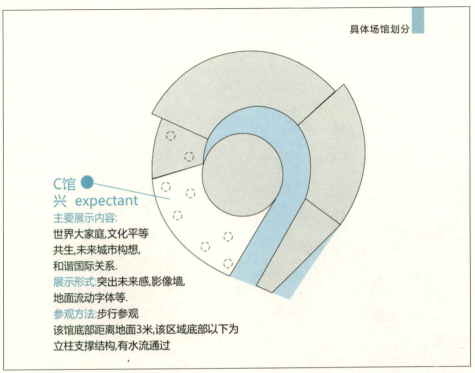

具体场馆划分

**C馆**
**兴 expectant**
主要展示内容:
世界大家庭,文化平等
共生,未来城市构想,
和谐国际关系.
展示形式:突出未来感,影像墙,
地面流动字体等.
参观方法:步行参观
该馆底部距离地面3米,该区域底部以下为
立柱支撑结构,有水流通过

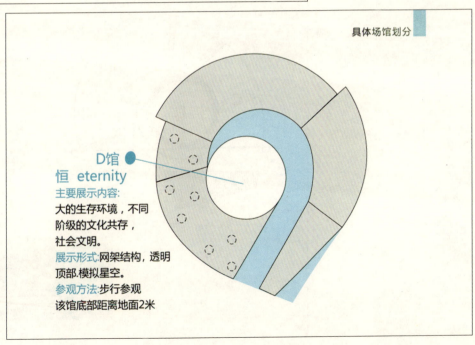

具体场馆划分

**D馆**
**恒 eternity**
主要展示内容:
大的生存环境,不同
阶级的文化共存,
社会文明。
展示形式:网架结构,透明
顶部.模拟星空。
参观方法:步行参观
该馆底部距离地面2米

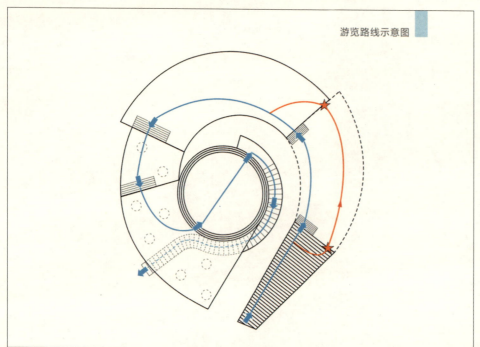

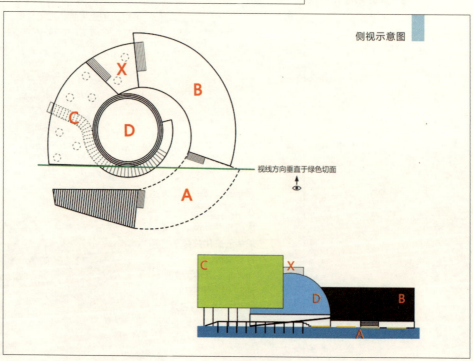

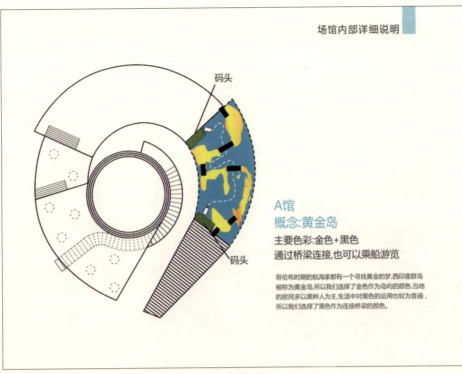

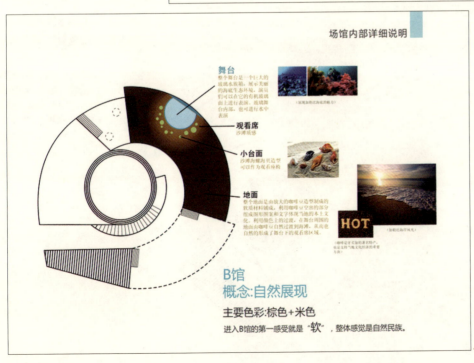

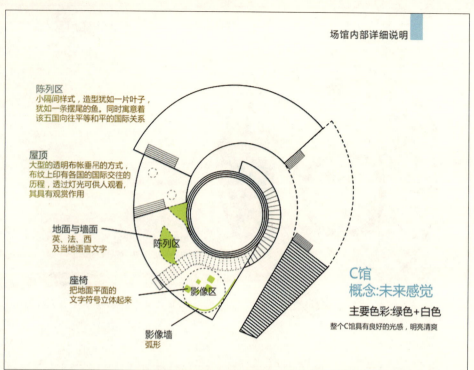

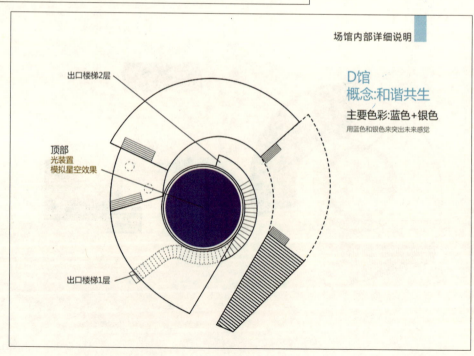

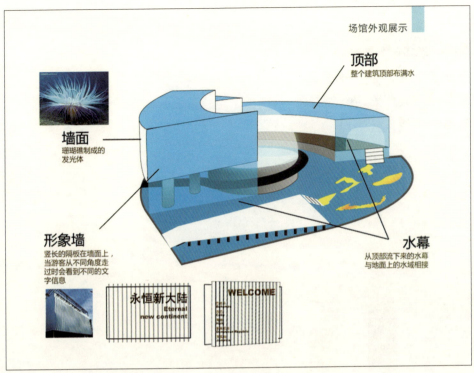

场馆外观展示

**顶部**
整个建筑顶部布满水

**墙面**
珊瑚礁制成的发光体

**形象墙**
竖长的隔板在墙面上，当游客从不同角度走过时会看到不同的文字信息

**水幕**
从顶部流下来的水幕与地面上的水域相接

永恒新大陆 Eternal new continent

WELCOME

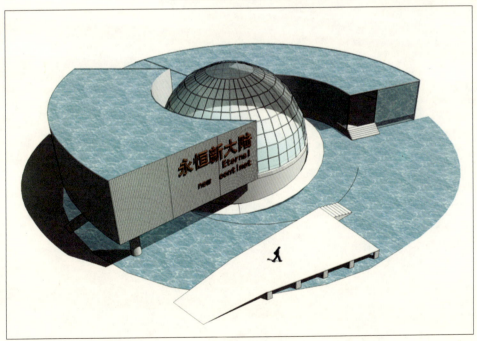

展现的艺术　展示原理教程　把故事戏说／展现方式

101

课题\ 2010年上海世博会国家馆概念设计
题目\和、融、乐——爱尔兰
作者\周理达　张　彬
指导\叶　萃

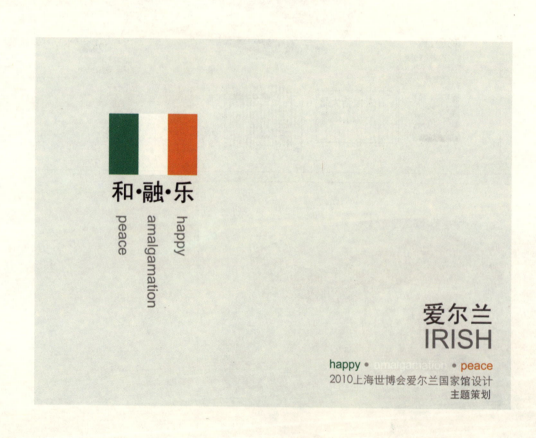

和
peace

绿色 (green)
和谐

融
amalgamation

白色 (white)
多元　坚韧

乐
happy

橙色 (orange)
开放　活力

和
peace　国旗中指代：天主教的爱尔兰

和谐
"绿岛" 80%
人与自然的和谐

和平
永久中立国

展现的艺术　展示原理教程　把故事戏说／展现方式

103

**和**
peace

自然
natural

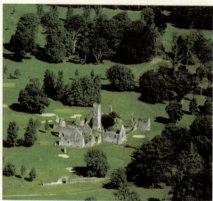

**融**
amalgamation
白色在国旗中指代：新教及其他教，取义于奥伦治拿骚宫的色彩。象征尊贵、财富。

融和　　历史

　　　　多元

　　　　5000多年历史
　　　　多宗教并存，英国殖民地
　　　　多语言
　　　　凯尔特文化（外来文化）
　　　　爱尔兰有自己独特的历史、独特的文学传统，
　　　　它们根植于爱尔兰乡土的、淳朴的、热情和幽默的民族个性中

　　　　坚韧

　　　　丹漠洞，公元928挪威海盗实行大规模的集体屠杀
　　　　大饥荒（死亡人口200万）
　　　　1992年从英国殖民统治下独立

展现的艺术　展示原理教程　把故事戏说／展现方式

## BLACK AND TANS (1920-21)
Auxiliary police force working in Ireland July 1920 to December 1921. Irish police resigned in large numbers after World War I, rather than face the rising Irish nationalism led by the Irish Republican Army. The British government hired replacements, often unemployed ex-soldiers. Lack of equipment meant army jackets or trousers were utilised alongside police the black, hence the nickname derived from a hound pack in County Tipperary. Their ruthless – and often illegal – methods of retaliation against terrorists included brutal interrogation and house-burning. This made them immensely unpopular and they became a target for the Republicans. The Black and Tans were disbanded after December 1921, following the Anglo-Irish Treaty.
→ *Anglo-Irish Treaty, Irish Republican Army*

## BLACK DEATH (1349)
Form of the Plague that decreased the population of the UK by 50 per cent. The Black Death swept through Europe and was carried via the trade routes. Caused by rats and fleas, the disease reached Ireland in 1348, devastating the population. It killed many people and others, afraid of catching the illness, fled to England. During this period severe restrictions were placed on the population and movement from village to village was curtailed. This led to widespread labour shortages and an inability for the rural population to feed themselves or to supply the towns and cities with food. Roughly one third of the Irish population died during this period.

## BLACK PIG'S DYKE
Also known as 'The Dane's Cast' and 'The Worm Ditch'. The remains of this pre-Christian defence can be seen in south Ulster counties. According to legend one man, angry that the magical schoolmaster had turned his children into piglets, turned the man into a black pig. The pig vomited and formed the embankment.

## BLARNEY CASTLE (1446)
Fifteenth-century castle, semi-ruined, 10 km (6 miles) north-west of Cork. In impressive keep and corner towers are believed to have been built in 1446. Blarney Castle remains an imposing sight over half a millennium later. The fame of the place, however, depends not upon its architectural or historical significance, but upon the mythical powers of the famous 'Blarney Stone'. Situated just below the battlements, the stone is reputed to confer the gift of eloquence on anyone who kisses it.

## BLASKET ISLANDS
Island group off the coast of Kerry. Like the Aran Islands further to the north, the Blaskets have a cultural significance out of all proportion to their size, Great Blaskets being perhaps the most written-about island in the world outside Manhattan. The difference is that, in the Blaskets, it has been the islanders themselves who have immortalised their home, memoirs by men like Maurice O'Sullivan and Robin Flower, and women like Peig Sayers having found an enormous international readership.
→ *Aran Islands*

ABOVE: *A dog burned by the Black and Tans, 1920.*
RIGHT: *Blarney Castle.*
FAR RIGHT: *The Blasket Islands.*

融
amalgamation

历史
history

乐
happy

国旗中指代：天主教之间的永久休战，团结友好，
象征对光明、自由、民主、和平的向往

### 开放活力

现状爱尔兰

首都都柏林　每一个爱尔兰人身上都洋溢着自豪、自信和生机勃勃的活力，
　　　　　　失业率很低，生活水平每年都在提高。
　　　　　　第三产业及服务行业在国民经济中占据主要比重，人们享受
　　　　　　生活。

凯尔特文化　文学：　"圣徒和学者之岛"（4次诺贝尔文学奖）
　　　　　　音乐：　《大河之舞》、竖琴
　　　　　　舞蹈：　《大河之舞》、踢踏舞
　　　　　　体育：　曲棍球、钓鱼、航海、钓鱼

105

乐
happy

竖琴

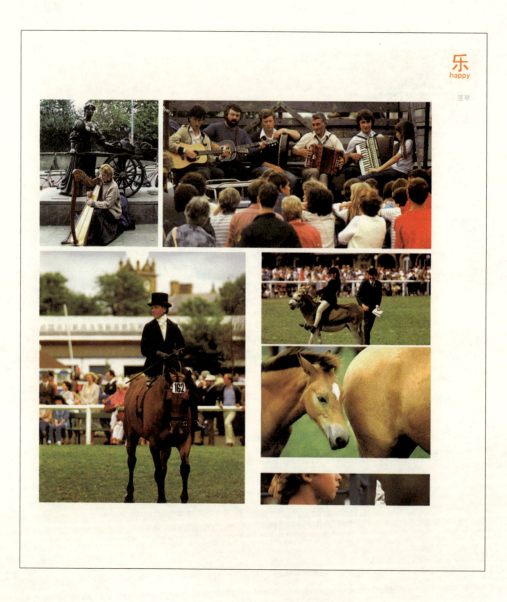

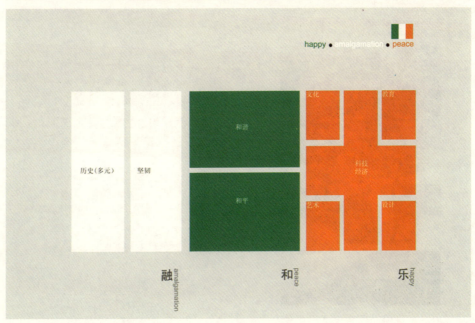

展现的艺术　展示原理教程　把故事戏说／展现方式

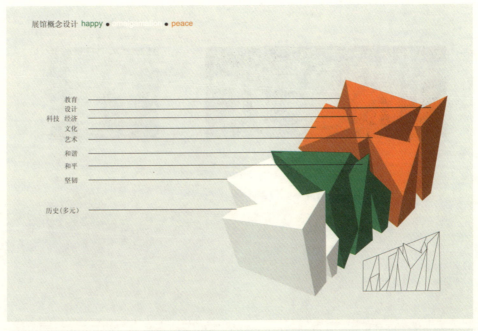

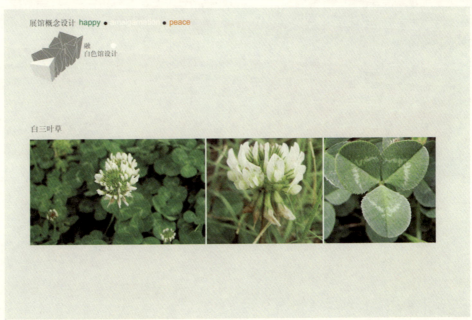

白三叶草

109

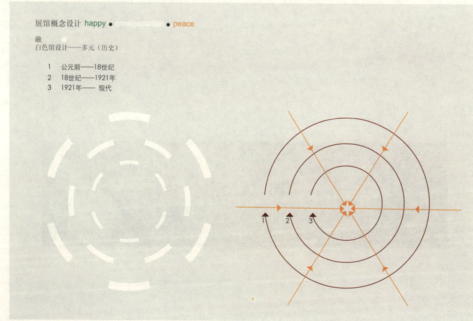

展馆概念设计 happy ● amalgamation ● peace

融
白色馆设计——坚韧

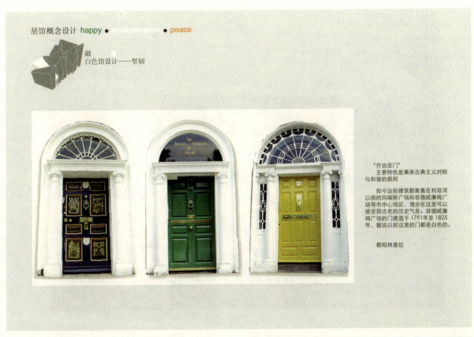

"乔治亚门"
主要特色是秉承古典主义对称
与和谐的原则

如今这些建筑都聚集在利菲河
以南的玛瑞斯广场和菲德威廉姆广
场等市中心地区，漫步在这里可以
感受到古老的历史气息。菲德威廉
姆广场的门建造于1791年至1825
年，据说以前这里的门都是白色的。

都柏林象征

展馆概念设计 happy ● amalgamation ● peace

融
白色馆设计——坚韧

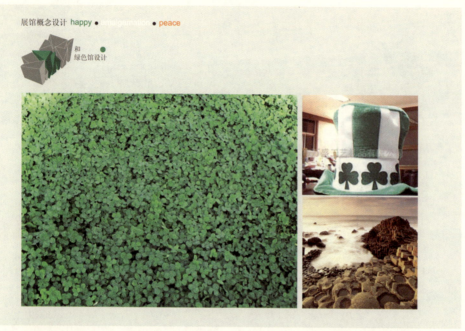

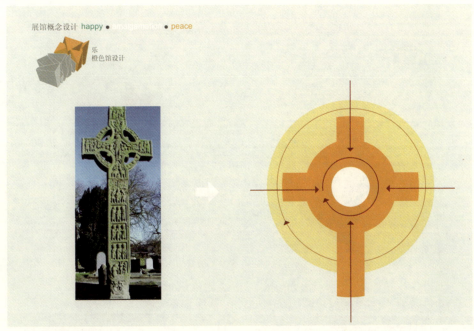

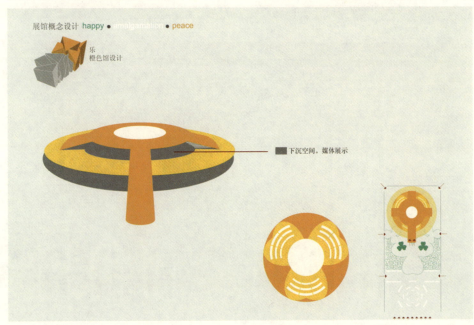

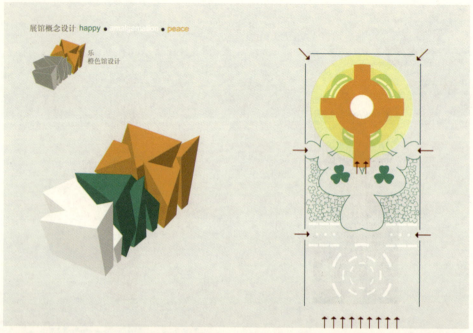

展现的艺术 展示原理教程 把故事戏说／展现方式

115

## 鸣 谢

感谢配合我课程教学的江南大学设计学院历届学生和协助参与教学辅导的黄秋野老师、朱琪颖老师以及我的研究生范龙。
再次感谢李东禧主任和陈小力编辑，为本书再版所做的工作。